一學就會的100個

德州撲克

實戰技巧

前言

　　德州撲克作為世界上最為流行的撲克牌類運動之一，現在正逐步受到人們的重視。它是集智力、技能和趣味於一體的休閒娛樂活動。

　　幾個好友、一張桌子、一副撲克就可以開展德州撲克活動。在打牌的過程中，腦力、眼力和觀察力也能得到很好的鍛煉和體現。德州撲克老少皆宜，有着極大的普及意義和推廣價值。

　　本書主要分為九個部分，第一部分為基礎技巧，第二部分為必會技巧，第三部分為位置技巧，第四部分為勝負概率計算技巧，第五部分為叫分技巧，第六部分為心理戰技巧，第七部分為扮牌技巧，第八部分為特定牌技巧，第九部分為高級提升技巧。

　　本書內容是對德州撲克技巧具有創新意義的總結與提煉，既有學習德州撲克必需的基本知識、基本理念，也有能力提升技巧，是一本極具操作性的技巧指導用書。無論是要為學習打牌奠定基礎的初學者，還是需要進行專項提升的進階者，都能夠從本書中各取所需。

　　時代在發展，德州撲克也會隨之發生變化。本書中的技巧是根據現在無限注德州撲克比賽所採用的規則而撰寫的。由於本書撰寫時間週期較短，筆者寫作水平有限，疏漏之處在所難免。懇請廣大讀者和愛好者提出寶貴的意見，我們一起切磋牌藝。

編著者

目錄

第一部分
基礎技巧

第二部分
必會技巧

第三部分
位置技巧

第四部分
勝負概率計算技巧

第五部分
叫分技巧

第六部分

心理戰技巧

第七部分

扮牌技巧

第八部分

特定牌技巧

第九部分

高級提升技巧

第一部分

基礎技巧

技巧 01
基礎介紹

德州撲克使用五十二張撲克牌，沒有小丑牌。每人手中發兩張底牌，底牌只能自己看到，桌面上總共發放五張大家都能看到的公共牌。每一個玩家以自己手中的兩張底牌結合五張公共牌，在這七張牌裏挑選出五張組合成最大的牌組，按照比牌規則，誰的牌面最大誰就獲勝。

（1）大小

① 皇家同花順（或稱同花大順）。如圖 1-1 所示，即同花色的 A, K, Q, J 和 10。

平手牌：在攤牌的時候有兩副或多副皇家同花順時，平分底分。

圖 1-1　皇家同花順

② 同花順。如圖 1-2 所示，即五張同花色的連續牌。

平手牌：如果攤牌時有兩副或多副同花順，連續牌的頭張牌大的獲得計分牌。如果是兩副或多副相同的連續牌，平分底分。

圖 1-2　同花順

③ 四條（或稱鐵支）。如圖 1-3 所示，其中四張是相同點數但不同花色的撲克牌，第五張是隨意的一張牌。

平手牌：如果兩組或者更多組攤牌，則四張牌中的最大者贏局。如果各組人持有的四張牌是一樣的，那麼第五張牌（起腳牌）最大者贏局。如果起腳牌也一樣，平分底分。

圖 1-3　四條

④ 葫蘆（或稱滿堂紅）。如圖 1-4 所示，由三張相同點數及任何兩張其他相同點數的撲克牌組成。

平手牌：如果兩組或者更多組攤牌，那麼三張相同點數中較大者贏局。如果三張牌都一樣，則兩張牌中點數較大者贏局。如果所有的牌都一樣，則平分底分。

圖 1-4　葫蘆

⑤ 同花。如圖 1-5 所示，此牌由五張不按順序但相同花色的撲克牌組成。

圖 1-5　同花

平手牌：如果不止一人抓到此牌，則牌中點數最大的人贏得該局。如果最大點相同，則由第二、第三、第四或者第五張牌來決定勝負，如果所有的牌都相同，平分底分。

⑥ 順子。如圖 1-6 所示，此牌由五張順序撲克牌組成。

平手牌：如果不止一人抓到此牌，則五張牌中點數最大的人贏得此局。如果所有牌的點數都相同，平分底分。

圖 1-6　順子

⑦ 三條。如圖 1-7 所示，由三張相同點數和兩張不同點數的撲克牌組成。

圖 1-7　三條

平手牌：如果不止一人抓到此牌，則三張相同點數牌中點數最大者贏得該局。如果三張相同點數牌都相同，比較第四張牌，必要時比較第五張，點數大的人贏得該局。如果所有牌都相同，則平分底分。

⑧ 兩對。如圖 1-8 所示，由兩對點數相同但兩兩不同的撲克牌和隨意的一張牌組成。

平手牌：如果不止一人抓到此牌，牌點比較大的人贏。如果比較大的牌點相同，那麼較小牌點中的較大者贏。如果兩對牌點相同，那麼第五張牌點較大者贏（起腳牌）。如果起腳牌也相同，則平分底分。

圖 1-8　兩對

⑨ 一對。如圖 1-9 所示，由兩張相同點數的撲克牌和另外三張隨意的撲克牌組成。

圖 1-9　一對

平手牌：如果不止一人抓到此牌，則兩張相同點數牌中點數大的贏。如果對牌都一樣，則另外三張牌中較大的贏。如果另外三張牌中較大的也一樣，則比較第二大的和第三大的。如果所有的牌都一樣，則平分底分。

⑩ 單張大牌。如圖 1-10 所示，由既不是同一花色，也不是同一點數的五張牌組成。

平手牌：如果不止一人抓到此牌，則比較點數，點數最大者贏。如果點數最大的相同，則比較第二、第三、第四和第五大的。如果所有牌都相同，則平分底分。

圖 1-10　單張大牌

（2）位置

開始前先定莊家位置，莊家的下家兩人叫盲分，其他人不需要叫分。莊家位置左側的只用叫盲分的 1/2，稱為小盲位置，小盲位置左側的叫一個盲分，稱為大盲位置。每局後莊家位置下移一位，大小盲位置也相應移動。具體位置如圖 1-11 所示。

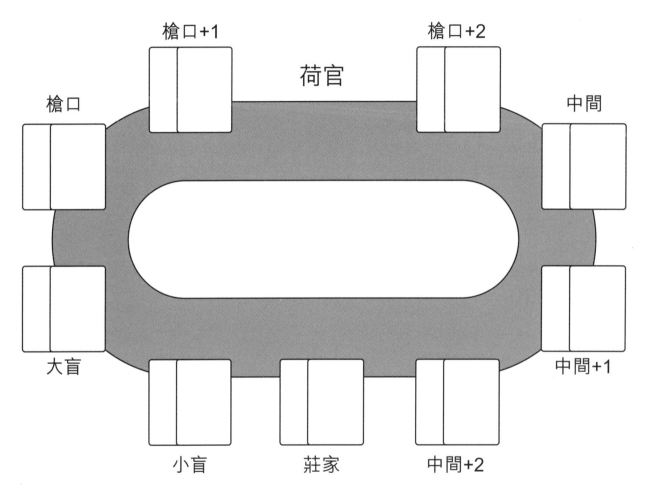

圖 1-11　位置

技巧 02
基本規則

（1）第一輪叫分

① 發底牌後，從大盲位置左邊的玩家開始行動。行動指從棄牌 / 讓牌 / 跟分 / 加分中選擇其一。

② 一人結束行動後按順時針方向下一玩家獲得行動權，直到不再有人棄牌，且每人已向底分投入相同計分牌。已棄牌玩家不再有行動權。

（2）翻牌及第二輪叫分

① 發三張牌到牌桌中央，稱為「翻牌」，為公共牌，所有人可見。

② 從小盲位置玩家按順時針方向做同第一輪的行動，直到不再有人棄牌，且每人已向底分投入相同計分牌。已棄牌玩家不再參與遊戲。

（3）轉牌及第三輪叫分

① 發第四張牌，稱為「轉牌」，為公共牌，所有人可見。

② 從小盲位置玩家按順時針方向做同第一輪的行動，直到不再有人棄牌，且每人已向底分投入相同計分牌。已棄牌玩家不再參與遊戲。

（4）河牌及第四輪叫分

① 發第五張牌，稱為「河牌」，為公共牌，所有人可見。

② 從小盲位置玩家按順時針方向做同第一輪的行動，直到不再有人棄牌，且每人已向底分投入相同計分牌。已棄牌玩家不再參與遊戲。

（5）攤牌和比牌

四輪叫分都完成後，若仍剩餘兩名或兩名以上玩家，則進行比牌。

比牌時，每位玩家在手中 2 張底牌與從 5 張公共牌中任選的 3 張組成最大牌者比較大小。勝者贏得底分中所有的計分牌。若有多人獲勝，則獲勝者平分底分中所有的計分牌。

技巧 03
相關術語

（1）叫分

每一輪第一個行動的人，可根據自己的牌力將計分牌加入底分。

（2）跟分

追平前一位玩家所叫的計分牌數。

（3）棄牌

若自己的牌力不佳，可選擇不參與本局遊戲，即棄牌。

（4）加分

投入的計分牌數量大於前一位叫分玩家。

（5）過牌

如果場上沒有人叫分或加分，可以選擇過牌，也叫看牌。

（6）全叫

投入自己的全部計分牌。

（7）扮牌

指明知牌力不如對手，仍然叫分或加分，希望以此逼迫對手棄牌。

（8）堅果牌

一局牌中可能存在的最強牌。

技巧 04
有限注和無限注的區別

（1）有限注

有限注德州撲克是指叫分過程中，每一輪叫分值有一定限制。

【例1】4-8 有限注德州撲克：4 和 8 是指每一輪最低的叫分或加分值，4 是指翻牌前和翻牌圈叫分的最低叫分值及加分值為 4 個計分牌單位，8 是指轉牌圈和河牌圈叫分的最低叫分值或加分值為 8 個計分牌單位，且在叫分的過程中最多只能加分三次。

（2）無限注

無限注德州撲克是指每輪叫分過程中，叫分值最小是一個大盲分，最大是全叫，加分的數量最少是前面叫分值的兩倍。

因無限注德州撲克是當下最流行的玩法，所以本書中主要介紹無限注德州撲克的各類技巧。有限注德州撲克參與的人很少，本書不做重點講解。

技巧 05
德州撲克禮儀

任何一個古老的遊戲，都有它的遊戲規則及禮儀，遵守這些禮儀就是尊重這項遊戲。下面簡單介紹一些遊戲禮儀。

① 比賽時在進行棄牌、叫分、過牌等行動前，可以先説出自己的行動或叫分數量，以免實際做出的行動與自己意圖不符時，引起別人的誤會。

② 在放置計分牌時要一次性拿出來，便於發牌員清點數量，不要將計分牌拋擲到底分中。

③ 在與別人的全叫牌局中，贏了牌局也不要表現得過於得意。比賽總是有輸有贏的，重要的是尊重對手。你可以用手輕輕敲擊桌面兩下，表示對對手的敬意，或是走上前與對手握手，都是很有禮貌的舉動。

④ 在牌桌上遇到不停説話的對手時，不要與他爭執，可能這是他的戰術，也可能是他的性格，但無論是哪種，都不應該與人發生爭執。

⑤ 所謂「觀棋不語真君子」，無論我們是在牌桌上玩牌，還是在一旁觀看，都不要討論當前的牌局，自己看牌就好。

⑥ 不要試圖去教桌上其他牌手如何打牌，這樣做只能體現出自己的自大，並且引起其他牌手的反感。

技巧 06
該記的信息

在打牌的過程中，首先要記錄玩家的信息，比如甚麼牌會打，甚麼牌會棄，轉牌圈後那些牌會跟分、加分或者反加分。當了解了每一個對手的風格後，就可以有針對性地進行遊戲了。當然，還要記錄計分牌的變化，計分牌的變化會影響底分的變化，對計算勝負概率有至關重要的影響。

【例 2】玩家 B 通過觀察發現，玩家 A 在形成對牌後就有全叫的習慣，在發現這個規律後的第 7 輪發牌中，玩家 A 拿到梅花 J 和紅心 J 後選擇全叫，玩家 B 拿到紅心 A 和梅花 A 選擇跟分，最終公共牌是葵扇 K、梅花 5、葵扇 8、紅心 9、階磚 4，玩家 B 贏下玩家 A 手中的全部計分牌。如圖 1-12 所示。

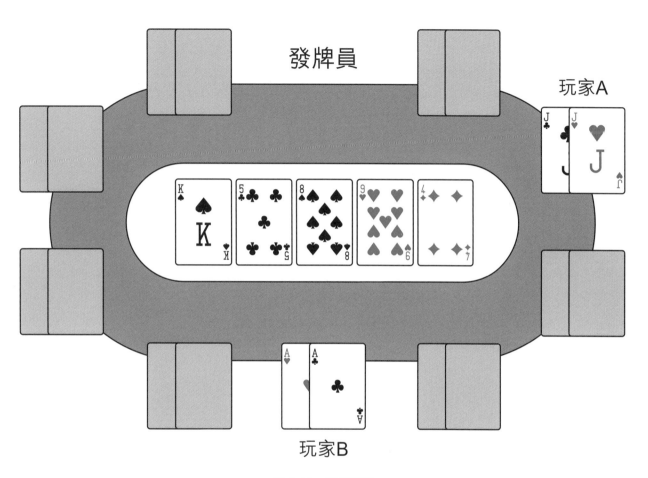

圖 1-12　該記信息

技巧 07
計分牌使用數量及管理的技巧

　　無限注德州撲克雖然只是一個遊戲，但是波動性很強，相當於加了槓桿的期貨，所以不能用很大的代價參與這個遊戲。如果大盲分為 2 個計分牌，那你準備 60~100 個計分牌參與每一把牌局為佳，而總共你要有 500~800 個計分牌才能參加大盲分為 2 個計分牌這一級別的遊戲，只有這樣才不會在某一把牌中因為計分牌持有過少而作出錯誤的判斷。

　　【例 3】我們拿到 A、K 階磚同色，而且有位置優勢，對手拿到一個低對，他全叫了。你要知道，即使這樣，在翻牌前雙方的勝牌概率也是相當的。如果在大盲分為 2 個計分牌的遊戲中，只有 80 個計分牌，我們會很猶豫是否扔掉 A、K 同色，而只有當計分牌的數量能夠讓我們確認安全時，才可以不影響我們的判斷。所以如果 30~50 倍大盲上桌的話，計分牌至少要保證能夠上桌 5 次。如圖 1-13 所示。

技巧 08
吸取養分的技巧

　　無限注德州撲克是所有智力遊戲中比較難的一種，它是集智商、情商、數學計算於一體的遊戲。如果你是一名初學者，在了解了規則後可以通過參與其他遊戲，來提高各項專項能力，從而將它們運用在德州撲克中，這能夠起到非常大的觸類旁通作用。筆者就經常通過下圍棋來增強記憶力，玩九宮格提高數學計算能力等。當然，還有許多遊戲，既能增加各項練習的趣味性，又能對德州撲克水平的提高起到推動作用。

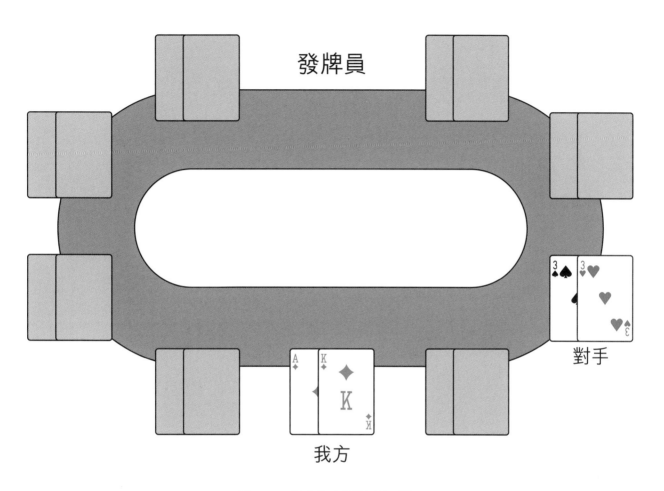

圖 1-13　計分牌使用數量管理技巧

技巧 09
優秀牌手應具備的品質

（1）勇氣

一個優秀的牌手就是指揮官和戰士的結合體，要對既定方針嚴格地執行，不因本身計分牌的變化而影響自己的策略；一個優秀的牌手最可貴的品質就是勇氣，在自己為大計分牌或是小計分牌時面對對手的全叫，都要勇於面對。一位戰士不會因為對手的強大而膽怯，所以，無論對手多麼聰明、技術有多高，都要有戰勝他的信心和勇氣。

（2）耐心

在牌局中，要時刻保持伺機而動的狀態，不要躁動。就像一個狙擊手，要等待機會，目標一旦出現，一槍斃命。在撲克遊戲桌上，要嚴格執行之前定好的策略，即使一時的運氣不在自己這邊，也要相信機會總會來臨，不要因為牌桌上計分牌的變化，看到其他玩家贏得計分牌後就心浮氣躁改變自己的打法。

（3）自律

德州撲克是一個需要高度用腦的智力遊戲，如果想成為一名優秀的牌手，保持有規律的生活是必不可少的。同樣睡 7 小時，早上 7 點起床和中午 12 點起床，人的精神狀態是截然不同的。這一點在撲克遊戲中，將影響勝負。很多職業玩家從不飲酒，時刻保持清醒狀態，這對於牌技的發揮以及整個職業生涯狀態的保持有非常重要的影響。

技巧 10
牌桌選擇的技巧

　　德州撲克是一種零和遊戲，你贏得的正是你的對手輸掉的，所以打牌時的一個前提是要找到我們可以贏的對象。進入一個牌桌後，要觀察各個玩家的打牌風格和打牌範圍，即使這把牌自己沒有進場參與，也要利用這個時間來觀察各位對手的情況，通過他們打牌的各個回合，分析他們的打牌水平。如果你能在 10 把牌左右的時間內判斷出誰是比你水平差的玩家，那麼不用猶豫，下面開始的牌局你就可以針對他進行操作。如果你不能判斷出牌桌上誰的水平弱於你，那麼很不幸，你或許就是玩得最差的那個人，這時你就要十二分小心，如果你再頻繁輸牌的話，就可以考慮離開這個牌桌了。

技巧 11
分析牌面結構的技巧

　　分析牌面結構的時候，要結合手中牌力的變化進行分析。如果每一輪發牌都能讓我們的牌力增加，那麼就要加大叫分的計分牌數量；如果不能增加牌力，那麼就要考慮適當減小加分的幅度。

　　如果牌面能讓對手湊到更好的牌，而你判斷手中的牌力要大於對手，那麼就要加大叫分的計分牌數量，當然，你判斷手中的牌弱於對手的話，就要過牌或棄牌了。

　　另外，還有一個技巧，就是當你的底牌和對手的底牌都較好，但你的牌力領先時，可以適當減小叫分量，這樣為的是引誘對手跟分；如果我們的牌力可能會弱於對手，就可以加大叫分量，迫使對手棄牌。

必會技巧

技巧 12

非滿員桌的打牌技巧

　　德州撲克非滿員桌的一大特點是你手中的牌力會被放大，原來可打可不打的邊緣牌，在此時都可以打，而且位置優勢變得更加重要。對 A、對 K 在 4 人時都是接近「無敵」的。這個用概率也可以說明，如果 10 員滿桌，發出 20 張底牌，能發出 A 的概率大概是 40%，只有 4 人時發出 8 張底牌，發出 A 的概率只有大約 15%，所以一些邊緣牌也可以打， 例如 K、10 等。同樣，如果有位置時拿到 K、10 可以加分，在沒有位置時拿到 K、10 只能過牌，位置優勢會更大地體現出來。

技巧 13

贏得計分牌的通用技巧

　　要想贏得計分牌，只需要做以下三件事。

　　（1）**贏得大底分**：大底分是我們積累計分牌的關鍵和基石，尤其當我們有好牌時，就要盡可能多地去贏得計分牌。

　　（2）**輸儘量小的底分**：牌桌上沒有常勝將軍，我們能做的是在判斷自己牌力落後時，控制住底分，少輸當贏。

　　（3）**贏一些或贏或輸的牌局**：像搶底分、扮牌這種變數很大的牌局，適當時候參與並贏下，不斷地積累計分牌，積少成多，也是一種不錯的策略。

　　說起來容易做起來難，在任何情況下，我們都要謹記以上三條，長期堅持下去，一定可以持續穩定地贏得計分牌。

技巧 14
翻牌後的正確思考點

拿到底牌後需要思考甚麼問題？翻牌後需要思考甚麼問題？這是需要建立起一個模型的，每個牌子的模型不盡相同，這裏我們簡單介紹一些常見的思考點，供大家參考。

① 我的牌形成對牌了嗎？我的牌是順子嗎？我的牌是同花嗎？

② 我的牌現在是聽牌嗎？算一算聽牌，都需要聽甚麼牌？總共有多少張？

③ 我的牌在所有玩家中已經是最大的了嗎？如果不是，還存在哪些比我大的牌型？

④ 需不需要判斷我的牌在所有玩家中的大小？怎麼判斷呢？通過他們的表情、位置、計分牌數量、打牌風格、牌局走向。

⑤ 之前計劃好的策略，這裏需要執行哪一條？

⑥ 在這一輪操作後，後面發出哪些牌是我不願意看到的？哪些牌是我希望看到的？為此我需要做怎樣的準備？

⑦ 現在我能夠形成的最好的牌會是怎樣？

技巧 15
「迷信」也是一種技巧

有一些人打牌迷信，例如輸了把牌就要繞場一周，所謂「轉運」，有的人在打牌中必須吃東西，有的人必須坐朝西的位子，這些都是迷信，我們不應該相信這些。但是在牌桌上有一些定律還是要堅持的，例如一個玩家已經連續贏了兩三把牌，無論他用的是怎樣的技巧，正所謂「牌運正盛」，這時我們就要避其鋒芒，在牌力一般的情況下，不去投入大量的計分牌，不去扮牌。從科學的角度來講，

他正處於大腦高度興奮的狀態，各種技巧、思維、計算都處在高速運轉中，如果他平時有 100% 的水平，那麼此時他就會有 150% 水平的發揮，正所謂超水平發揮，這時，我們就要避開他的「牌運正盛」。反之，如果一個玩家輸掉了一次大計分牌或是接連輸掉幾局牌，我們就可以努力地去「打」他，因為他此時正處於疲勞和頹廢的狀態，在此情況下，往往會作出一些錯誤的判斷，而我們正是要繼續利用他的錯誤來贏得他的計分牌。

底牌牌力分辨的技巧

這裏將分別給出筆者認為強力的、中等的和較弱的底牌牌力，當然強弱的界定因人而異，這裏僅供讀者們參考，大家可在日後的遊戲中根據自己的喜好和所長進行調整。

（1）強牌

強對：A、A~J、J；中對：10、10~7、7；高牌無論是否同色：A、K，A、Q，A、J，K、Q；同花：A、10，K、J，K、10，Q、J。如圖 2-1~ 圖 2-4 所示。

圖 2-1　A、A

圖 2-2　10、10

圖 2-3　A、K

圖 2-4　A、10

（2）中等牌

　　弱對：6、6~2、2；高牌無論是否同色：A、9，K、10，K、9，K、8，Q、10，Q、9；低張同花連牌：10、9，9、8，8、7，7、6，6、5，5、4，A、2。如圖 2-5~ 圖 2-7 所示。

圖 2-5　6、6

圖 2-6　A、9

圖 2-7　10、9

（3）弱牌

　　除以上兩種，其餘均為弱牌。

技巧 17
翻牌後中牌的技巧

　　如果翻牌後為中牌，玩法是比較多的。若此時玩家只剩三家及以下，那麼，可以採用過牌 — 跟分或者過牌 — 加分的方法，先把牌過掉，讓其餘玩家加大投入，增大底分；如果此時玩家數量有四家及以上，那麼，可以首先叫分或加分，因為多玩家局面中，對手能夠中牌的概率更高，他們中牌後會和我們較量一番。

　　【例 4】我們在大盲位置，底牌是梅花 10、紅心 10，翻牌是葵扇 K、階磚 10、紅心 9，此時玩家還有四人，小盲位置過牌，我們加 1/2 底分，槍口位置棄牌，中間位置跟分，小盲位置棄牌，轉牌是階磚 3，雙方過牌，河牌葵扇 7，我們叫 1/3 底分，對方跟分。最終亮出底牌，對方是階磚 Q、葵扇 Q，我們贏下了底分。如圖 2-8~ 圖 2-10 所示。

技巧 18
轉牌圈翻出大牌應對的技巧

　　往往在某一局牌中，轉牌圈會翻出一張關鍵牌，這種牌是能夠幫助玩家湊出大牌力成牌，最好的應對方法是過牌，這個過牌無論是有位置時還是沒有位置時，都是一個不錯的選擇。如果有位置，對方過牌，我們也選擇過牌，以更廉價的方式多看一張牌；如果我們沒有位置優勢，可以選擇過牌給對手，他也過牌的話，那麼進入河牌圈，即使他進行加分操作，我們也可以根據他的操作習慣獲取一些信息，從而有助於我們的操作。下面舉例説明。

　　【例 5】我們在槍口位置拿到梅花 J 和階磚 J，2 倍大盲分入場，翻牌為葵扇 K、紅心 J、葵扇 7，我們叫 1/2 底分，中間位置棄牌，莊家位置跟分，牌桌僅剩我們和莊家位。轉牌是「關鍵牌」葵扇 A，

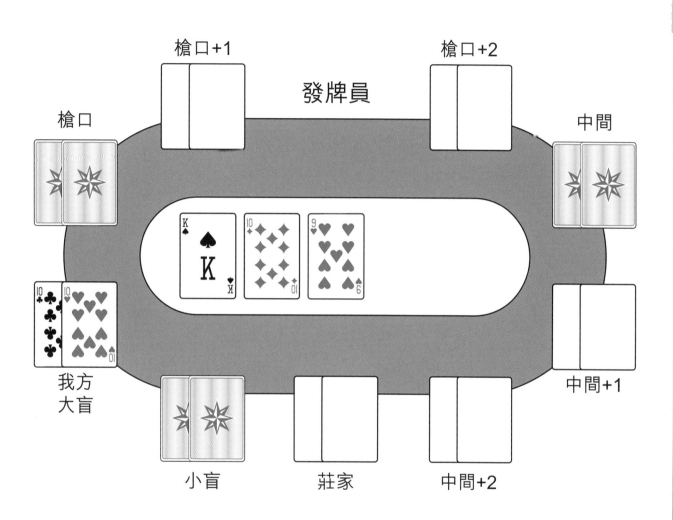

圖 2-8　翻牌後中牌的技巧圖（一）

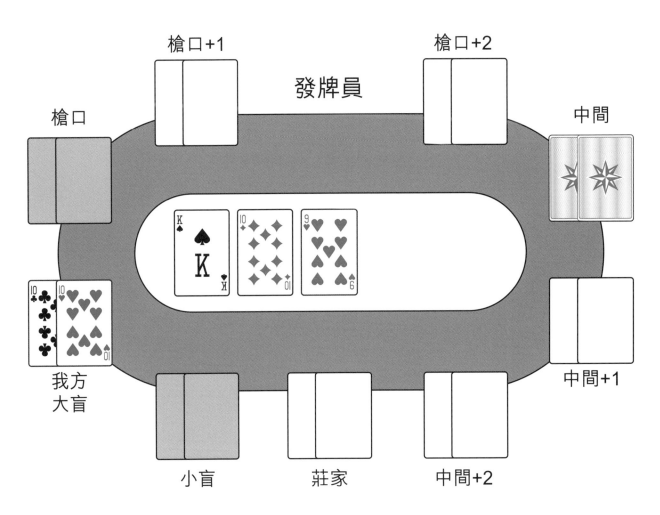

槍口+1

槍口+2

發牌員

中間

槍口

K♠

10♦

9♥

我方
大盲

小盲

莊家

中間+2

中間+1

圖 2-9　翻牌後中牌的技巧圖（二）

圖 2-10　翻牌後中牌的技巧圖（三）

此時，我們如果選擇加分，對方如果湊出三條 A 會跟分，我們會輸；如果對方湊出同色跟分，我們也會輸；如果我們過牌，讓對方說話，他中牌的話會加分，這時我們有更多的主動權選擇；如果對方未中牌，我們加分對方會棄牌，這樣的話，我們贏得底分和我們過牌不加分贏得的底分是一樣的。如圖 2-11 所示。

【例 6】我們在莊家位置拿到梅花 J 和階磚 J，3 倍大盲分入場，槍口位置和中間位置跟分，翻牌為葵扇 K、紅心 J、葵扇 7，槍口位置和中間位置過牌，我們叫 1 倍底分，槍口位置棄牌，中間位置跟分，轉牌是「關鍵牌」葵扇 A，中間位置如果叫分，此時我們雖然有位置優勢，但很被動，翻出的牌我們無用，我們最希望的是他過牌，這樣我們也選擇過牌。如圖 2-12~ 圖 2-13 所示。

【例 7】我們在槍口位置拿到葵扇 K 和葵扇 8 跟分入場，翻牌為階磚 K、紅心 J、葵扇 7，我們叫 1/3 底分，後面人跟分，轉牌是「關鍵牌」葵扇 A，因為雖然翻出的葵扇 A 使我們同花聽牌，但是對方極有可能是 AX（AX 指一張 A 帶另外一張任意牌）入場的，此時湊成的對 A 都是大於我們的，所以我們應該選擇過牌，根據對手操作透露出來的信息，再進行應對。如圖 2-14 所示。

技巧 19
河牌後拿到大牌的技巧

河牌圈是最後一次叫分，我們此時拿到了大牌，也是最後一次操作機會。一般來說，我們的叫分值處於對方剛好能接受的程度是最佳的。多思考一些，避免被對手摸到規律，可以按照不等值的變化進行叫分。

【例 8】一般河牌的叫分額是以 1/2 底分為基準，變化量我們可以設為 20%，第一把可以是 1/2 底分 ×（1 ＋ 20%），第二把可以是 1/2 底分 ×（1 － 10%），這樣隨機的變化，使對手找不到規律來應對。

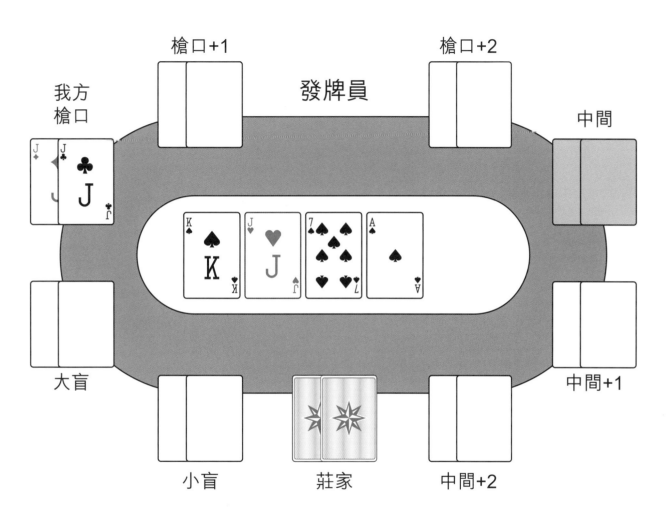

圖 2-11　轉牌圈翻出大牌應對的技巧圖（一）

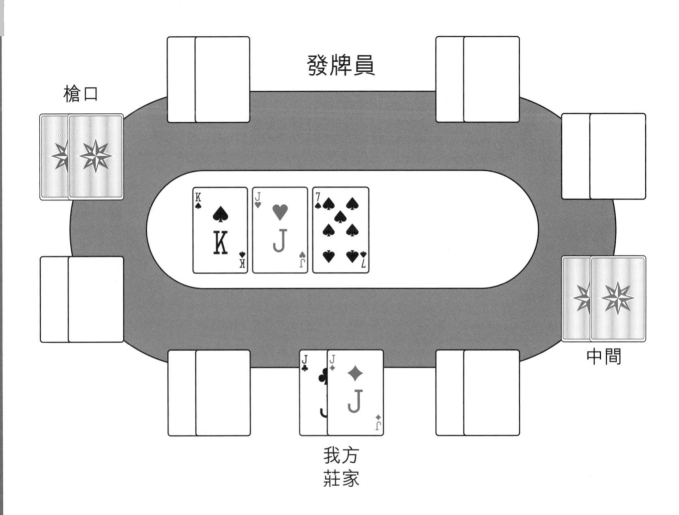

圖 2-12　轉牌圈翻出大牌應對的技巧圖（二）

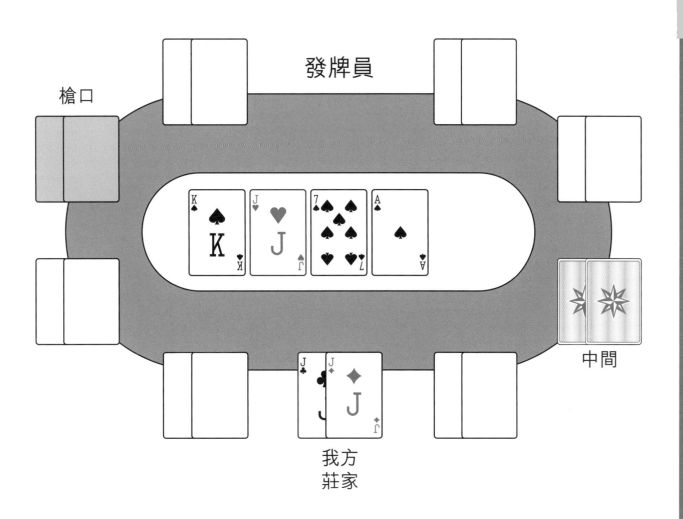

圖 2-13 轉牌圈翻出大牌應對的技巧圖（三）

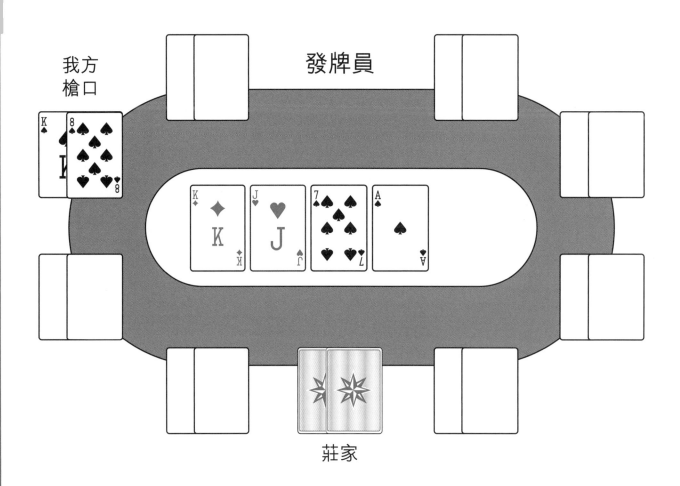

圖 2-14　轉牌圈翻出大牌應對的技巧圖（四）

技巧 20
亮牌的技巧

一般來說，我們是不建議亮牌的。亮牌的優點是能讓自己的虛榮心得到更大滿足，缺點是對手看到底牌，會更加清晰地了解我們的打法，針對我們的打法進行應對，這樣我們的打法都被人看清，是很被動的。

技巧 21
偷盲策略的技巧

偷取盲分是在沒牌時維持計分牌數量的重要手段，偷取盲分最關鍵的是不要讓對方知道你在偷盲分，怎樣才能不讓對方注意到呢？要控制使用的頻率，觀察一個玩家的打牌習慣，基本通過 10 把牌就能掌握，所以根據經驗偷取盲分的間隔最好大於 10 把牌。當然，在這 10 把牌中，如果拿到了牌力很好的牌也可以打，但是 10 把牌的間隔就要重新計算。這樣的話，再好的牌手也不能準確記住和分辨我們甚麼時候是偷取盲分、甚麼時候是真打了。當然，10 把只是大致的範圍，也可以通過一定的計算來偷取盲分。下面舉例說明。

【例9】一個 9 人桌遊戲中，每個人必須叫 1 個計分牌，小盲位置是 3 個計分牌，大盲位置是 6 個計分牌。可以計算，循環一輪只棄牌不加分需要花費 9×1+3+6=18 個計分牌。如果在我們偷取盲分時只有一個人跟分，那麼底分中所有計分牌是 9×1+3+6+6=24 個計分牌，如果我們偷盲成功的話，24/18=1.33 輪偷盲成功，那麼我們的計分牌是正負平衡的，也就是 1.33×9=12 把牌偷取盲分一次是平衡的。

第三部分

位置技巧

技巧 22
槍口位置的技巧

　　槍口位置是指翻牌前第一個行動的玩家，通常也把這叫作沒有位置。我們的打牌方式是由坐在我們後面的玩家風格決定的，在這個位置偷底的可能性很小，所以要儘量壓縮可打牌的範圍。尤其是後面有打牌風格變化多端的玩家時，就更要小心，控制在槍口位置時玩牌的次數；當我們後面坐有玩得較差的對手時，我們可以適當增加在槍口位置時玩牌的次數，用一些中等牌力，憑藉技術優勢贏得更多的計分牌。

　　【例 10】當後面坐有高手時，我們可玩牌的範圍應該是 A 和 10 以上，或 9 以上的對。當後面坐有較差玩家時，我們玩牌的範圍可以擴大到 9 和 10 以上的連張同色。

技巧 23
中間位置的技巧

　　中間位置是槍口位置左側的位置，一般來說，相比較槍口位置，處在中間位置可以適當放鬆打牌的範圍。中間位置可以跟著槍口位置溜進底牌，這樣就可以在不暴露牌力的情況下進入翻牌圈，當然後面位置若有打得很兇的玩家，要小心他不停地對你加分，這就會增加你繼續跟分的成本。另外，相對槍口位置，中間位置可以增加一些偷底和扮牌的操作。

　　【例 11】當後面坐有高手時，我們可玩牌的範圍應該是 A 和 9 以上，或 6 以上的對。當後面坐有較差玩家時，我們玩牌的範圍可以擴大到 5 和 6 以上的連張同色。當進行溜入操作時，可以選擇以下起手牌：對牌，A 高張同色和同色連張。

技巧 24
莊家位置的技巧

　　莊家位置也稱按鈕位置，在小盲位右側位置，在翻牌圈後最後一個操作，翻牌圈後擁有最大的主動權，所以在翻牌前儘量溜入翻牌圈，一個好的玩家在莊家位置有 50% 左右的牌都可以打，當然具體玩甚麼牌也取決於在翻牌前所剩玩家的數量，我們應該根據自己的計分牌數量和打牌習慣來決定甚麼牌可以打。如果前面棄牌的人很多，只剩大小盲位，這是最佳的偷取盲分機會，大多數牌我們都可以打一下。當前面中間位置剩下的玩家有兩人及以上時，我們就要打得稍微緊一些，因為很難控制，有的時候到了轉牌圈，底分已經做到很大，如果這時候棄牌也會有很大的損失，當然跟分的損失更大。

　　【例 12】處在莊家位置，起手底牌可以是 A 高張或同色，K 高張或同色，Q 高張或同色，5 和 6 以上的連張同色以及所有對牌。

技巧 25
大小盲位置的技巧

　　莊家的左側位置稱為小盲位置，小盲左側位置稱為大盲位置，處在小盲位置要打得保守一些，除非拿到很大的一手牌，例如 9 以上的對牌，A 和 10 以上的同色及 K 和 Q 同色等，當然出色的玩家也知道在小盲位置打牌的範圍，進入翻牌圈後，小盲位置被跟分或加分，別人很有可能已經中牌，要特別小心，這時如果加分或跟分的不是特別兇的玩家，那麼如果我們沒中，最好選擇棄牌。

　　【例 13】我們拿到葵扇 Q 和階磚 Q，翻牌圈為紅心 A、葵扇 9、梅花 5，對方加 1/3 底分，我們可以猜測對方是對 A，三張，兩對或聽順。此時在大小盲位置的我們可以考慮棄牌了。如圖 3-1 所示。

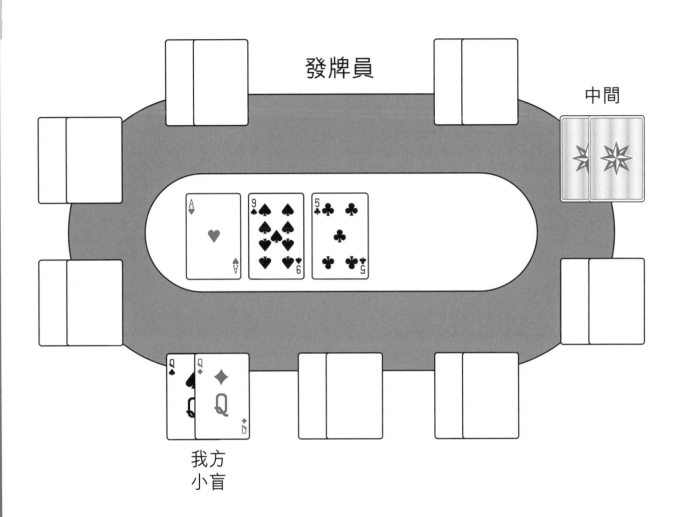

發牌員

中間

我方
小盲

圖 3-1　大小盲位置的技巧

技巧 26
絕對位置和相對位置的技巧

　　絕對位置一般指的是莊家位置，因為莊家位置是最後一個操作位置，離莊家位置愈近，我們的絕對位置就愈好；相對位置指的是最有可能叫分的玩家位置，我們處在最有可能叫分的玩家的右側，離得愈近，相對位置就愈好，愈有可能最後一個作出決策。所以最好的選擇是我們坐在風格較鬆玩家的右側位置。

　　我們坐在圖中所示位置是最好的選擇，如圖 3-2 所示。

技巧 27
位置與加分量關係的技巧

　　在沒有位置優勢的情況下，翻牌後沒有聽牌，最好的選擇是棄牌；聽牌的話，可以選擇叫 1/2 底分，但如果被加分，最好選擇棄牌。在有位置優勢時，雖然我們的選擇餘地更多，但是如果沒有聽牌，要控制底分的大小，儘量打小底分，爭取盡可能用很小的底分堅持到轉牌圈或河牌圈，如果對手加分較多，那麼棄牌就是比較合理的選擇。如果我們聽到自己想要的牌，別人加分時，我們就選擇跟分，我們有很好的牌時可以打得略微激進些，當別人過牌 — 加分時，我們就要考慮棄牌了，因為對手很有可能已經得到了想要的牌，除非你能夠很準確地判斷對手是扮牌，或者他的牌絕對小於你手中的牌。此外，在多人局時，不要打大底分。

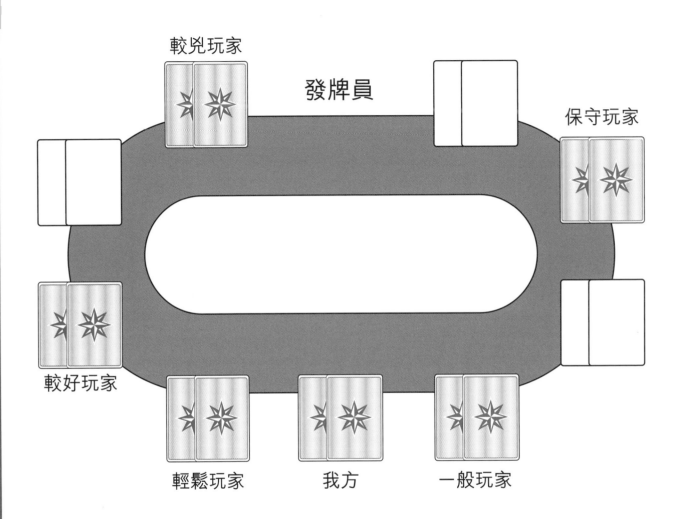

圖 3-2 絕對位置和相對位置的技巧

技巧 28
在不利位置溜入底分的技巧

在不利位置可以通過多過牌進入下一輪，或是使用封鎖叫分的方式控制底分的大小，以更小的代價進入下一輪。反之，如果拿到了比較大的牌也可以通過過牌 — 加分的方式做大底分，前提是場內還有較多的玩家，有玩家不選擇過牌，而選擇加分，要想控制這種情況，就和底牌有關，底牌翻出一些大的單牌，讓對手湊到對牌，這樣有助於讓對手進行叫分。

【例 14】我們處在槍口位置，底牌是紅心 A、葵扇 Q，共有 5 位玩家進入到翻牌圈，翻牌發出的是階磚 A、梅花 Q、紅心 5，此時我們形成了對 A 的頂對，可以引誘對手進行叫分，因為階磚 A、梅花 Q 單張的牌力夠大，即使他們沒有中牌，但總會有人假扮自己形成了如對 A 或是對 Q 的對牌，進行扮牌叫分，我們選擇叫分，後面有叫分，我們可以再反加他。這就是在不利位置溜入底分，過牌 — 加分的技巧。如圖 3-3 所示。

【例 15】我們處在槍口位置，底牌是梅花 10、梅花 9，共有 5 位玩家進入到翻牌圈，翻牌發出的是葵扇 J、梅花 7、階磚 4，此時我們有順子和同花的聽牌，只是現在的成牌中我們未必是大的，而且很有可能是牌力落後的，我們可以選擇封鎖叫分的方式，叫 1/3 底分，這樣後面有中牌如對 J 的玩家會跟分，沒有中牌的玩家或許會棄牌，去掉一些實際沒有牌力的玩家，控制住底分，爭取進入到轉牌圈是我們此時的目的，這就是在不利位置溜入底分，封鎖叫分的技巧。如圖 3-4 所示。

技巧 29
沒有位置優勢時擊打特定玩家的技巧

如果在一個牌桌上，有某幾個人的計分牌明顯小於其他玩家，我們可以利用一些常見的特定牌局通過加分的方式，來擊打這些玩家。簡單說，就是利用不停的加分，排除其他的玩家，使他們棄牌，進而得到與特定玩家單獨較量的目的。下面我們舉例說明。

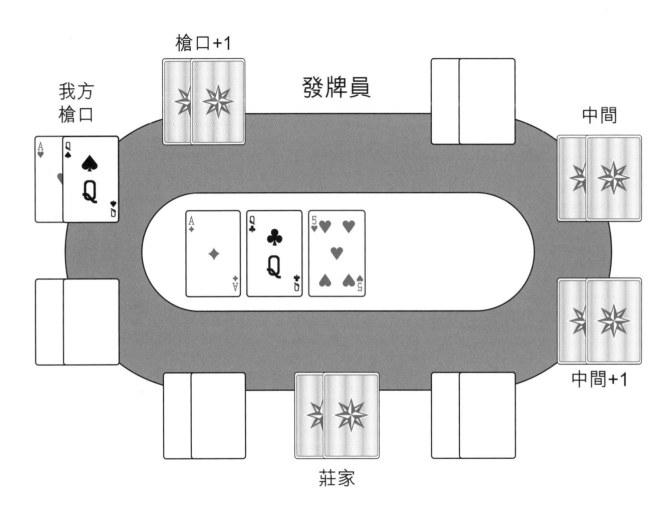

圖 3-3　在不利位置溜入底分的技巧圖（一）

圖 3-4 在不利位置溜入底分的技巧圖（二）

【例 16】在一個 9 人牌局中，我們有 50 個大盲分，玩家中的平均計分牌數量為 40 倍大盲分，我們的底牌是梅花 A、紅心 K，處在中間位置，我們叫 3 個大盲分入場，莊家位置跟分，大盲位置僅剩 8 個大盲分，選擇了全叫。此時，我們判斷，自己手中拿到的 AK，即使對手是高對底牌，我們和他的贏牌概率也不相上下，況且大盲位置所剩計分牌已不多，他必須在計分牌被盲分消耗之前抓住僅有的機會贏得計分牌，在這種情況下，他的底牌哪怕只有中等偏上的牌力，都會選擇參與這一局牌，也就是說他的底牌不一定是很大的，所以，我們的目的就是獲得與大盲位置玩家單獨較量的機會，為此就要排除莊家位置的玩家。我們可以再加 15 個大盲分，莊家位置沒有很大的牌，可能要棄牌，這樣我們就獲得了與大盲分玩家單獨較量的機會。如圖 3-5 所示。

圖 3-5　沒有位置優勢時擊打特定玩家的技巧

勝負概率計算技巧

技巧 30
理解數學期望的使用技巧

　　一個數學期望能達到中值需要 10 萬次證明，如果能達到比較完美的契合需要 100 萬次的證明，那我們簡單計算一下，在一個人的打牌生涯中，如果平均一桌是 9 人，用最快的速度打完，線上比賽平均 2 分鐘一局，線下比賽平均 5 分鐘一局，每天打 5 小時，打 10 萬局的話，線上需要打 666 天，線下需要打 1666 天。線上線下平均的話，需要 4 年左右，而且是每天都在打，學習在打，上班也在打。

　　坦白說，職業玩家打到 10 萬局也需要 7~8 年，一生也打不到 100 萬局，所以真正和數學期望完美結合的事情是不會發生的，滿腦子都是這些數學期望的條條框框，不如熟練運用各種技巧來得實在。如果你想成為職業玩家，必須要了解數學期望的使用技巧，但是，針對某一次比賽來說，單單憑數學期望的方法很難走到最後。有人認為對於數學期望的理解很重要，但是筆者的體會是，打牌過程中對人情緒的把握才是德州撲克的精髓。

技巧 31
底分勝負概率和合理勝率的計算技巧

　　底分勝負概率主要指的是底分的計分牌比你所需要叫分的數量，得出的就是底分勝負概率。比如底分有 100 個計分牌，某個玩家叫分 30 個計分牌，你跟分 30 個計分牌，去贏得 130 個計分牌。此時你的底分勝負概率是 13：3。那麼，你有 18.75% 以上的贏牌概率是合理的，即合理勝率。有時，底分勝負概率和你的牌並不合理，例如，底分有 100 個計分牌，某個玩家叫分了 100 個計分牌，輪到你時，你的底分勝負概率是 2：1，這時你的牌就必須有超過 33.33% 的勝率才是合理的。眾所周知，大於 33.33% 勝率的牌是很少的，這時在排除扮牌的可能性後最好棄牌。

底分勝負概率與合理勝率之間關係的計算：你所下的計分牌數量 ÷（底分已有的計分牌數量 + 你所下的計分牌數量）× 100% = 你所持牌的合理勝率。

技巧 32
隱含勝負概率的計算技巧

隱含勝負概率是假設跟分一輪後我們能夠贏得計分牌的概率，即使我們當前的底分勝負概率不夠好，如果隱含勝負概率足夠好，我們也是可以跟分的。計算隱含勝負概率只需要在總底分中加入對手剩餘的計分牌數量。

隱含勝負概率與合理勝率之間關係的計算：你下過及將要下的計分牌數量 ÷（底分現有的計分牌數量 + 對手剩餘的計分牌數量 + 你將要下的計分牌數量）× 100% = 你所持牌的合理勝率。

技巧 33
叫分投入產出比計算的技巧

持續叫分有時候和你的投入並不成正比，叫分過後的計分牌就是底分，已經不再屬你，有時你投入了很多的計分牌，只能拿回很少的計分牌。這時我們就要想一想實際的叫分投入產出比。

【例 17】開局有 3 個計分牌，被一人跟分 6 個計分牌，底分總計 9 個計分牌，如果我們叫分 9 個計分牌，對手棄牌的話，那麼我們實際只是用 9 個計分牌去贏得 6 個計分牌，對手的棄牌率要高於 6 ÷（6 + 9）= 40%，對於我們才是划算的。

技巧 34
四二法則計算的技巧

　　四二法則是一種簡單的計算贏牌概率的方法，判斷的前提是此時我們牌力落後，在轉牌圈和河牌圈，如果其中一個圈取得讓我們拿到反超牌的概率，就以 2 為基數，乘以能夠幫助我們反超牌的數量，如果兩個圈能讓我們拿到反超牌的概率，就以 4 為基數。

　　【例 18】底牌是 A、10，我們認為對手拿到了 Q、Q。翻牌圈 K、5、4 我們拿到能夠贏的牌有 3 張 A，因此，根據四二法則計算轉牌圈或河牌圈某一圈能反超的概率就是 2%×3 = 6%，計算轉牌圈及河牌圈兩圈能夠反超的概率就是 4%×3 = 12%。

第五部分

叫 分 技 巧

技巧 35
翻牌前加分的技巧

　　在翻牌前加分是一個非常大膽的行為，第一種可能是我們的牌力很大，例如 AA~JJ，AK 同色，KQ 同色等；第二種可能就是我們想要看到翻牌的三張能否擴大現有牌的牌力，例如，大的同色連牌；第三種可能就是要去打某個特定的、已經輸贏上頭，或者完全示弱的玩家。

　　除此之外，翻牌前加分還跟位置有關，一些職業玩家在槍口位無論拿到任何牌，都會下 2~4 倍大盲分，迷惑其他玩家對於自己起手牌範圍的猜測。還有比較成熟的玩家，在莊家位置或者能溜入底分的位置，絕不加分，無論拿到對 A 或者 AK 同色，還是其他的一般牌，很多玩家都有這個信條。

　　更多的玩家是根據自己的牌力決定是否加分，這樣的玩家也是我們常遇見的，但一定要記住，你的打牌範圍是要不停地變化的。例如，有些時候我們拿到對 8 加分，有些時候平跟入場，這要視其他人的加分量和牌局情況而變化，並且在同一局牌中的加分量，也是要不停變化的，為的是不讓對手摸清你的規律。

技巧 36
翻牌圈的加分技巧

　　每個人翻牌圈加分都有一定的範圍，只有你自己心裏有了這個範圍後，打得才會更流暢，怎樣的牌可以加分，怎樣的牌要選擇跟分，以及怎樣的牌需要進行棄牌。翻牌圈加分就像一個士兵上戰場去打仗，面對敵人無論做出怎樣的應對，都是在打之前計劃好的，而不是現做決定。例如，有些人拿到兩對就會加分，有些人拿到三條才會加分，當然也可以進行加分扮牌，有些人有位置優勢而其他人示弱，他就會加分。總而言之，在翻牌圈加分都是有計劃的，不是臨時起意，輸贏大的計分牌都是翻牌圈不冷靜埋下的伏筆。

【例 19】我們拿到的底牌是階磚 A 和葵扇 Q，翻牌是梅花 Q、葵扇 10、紅心 10，這種情況下我們一般湊到了頂對，有些玩家拿到頂對就會選擇加分，同樣是這個例子，有些人是要拿到三條才會選擇加分，比如起始底牌是階磚 A、梅花 10，翻牌是梅花 Q、葵扇 10、紅心 10 的情況。如圖 5-1、圖 5-2 所示。

【例 20】在某一局牌中，我們拿到的底牌是階磚 A 和葵扇 Q，翻牌同樣是梅花 Q、葵扇 10、紅心 10，我們處於莊家位置，本來我們計劃的是採取平跟的方式進入轉牌圈，但是前面的兩位玩家均選擇了過牌操作，我們覺得自己湊到的對 Q 是頂對，突然想改變戰術，急於擠走對手贏得底分，於是選擇加 1/2 底分，接下來的第一位玩家選擇了棄牌，而第二位玩家選擇反加 1 倍底分。我們現在處於一個很難受的境地。如圖 5-3 所示。

技巧 37
轉牌圈的加分技巧

只有高手玩家才會在轉牌圈扮牌，所以在絕大多數情況下，對手的加分是值得我們重視的。如果我們在轉牌圈加分，那就堅信自己要比對方的牌大，儘量不要因為看牌而加分，我們已經形成現有的堅果牌型繼而去打對手聽牌的可能性時，再去加分，如果對手最後一張有 30% 中牌的可能，而對手不中，那麼我們就有加分的可能性。當然，在一般小計分牌的情況下，在轉牌圈加分，要有心理準備對方有可能和我們全叫，做好相應的預案，也就是上面說的我們應當在形成堅果牌後再去和對方加分。

【例 21】如圖 5-4 所示。在某一局牌中，我們底牌拿到階磚 8、葵扇 8，處在中間位置，僅有我們和莊家位置一同進入底分。翻牌是梅花 Q、紅心 7、葵扇 5，我們加 1/2 底分，莊家位置跟分，轉牌是梅花 8。此時我們分析他能夠贏我們，並且聽到最多牌的情形：如果聽順子的話，有可能是 4、5、6、7、8 的順子，也有可能是 5、6、7、8、9 這樣的順子，而 4、6 或者 6、9 這樣的牌作為起手牌是很難打的，不太會出現。如果是對 Q，翻牌圈已經形成了堅果牌，對手會打得比現在堅決，不會只是

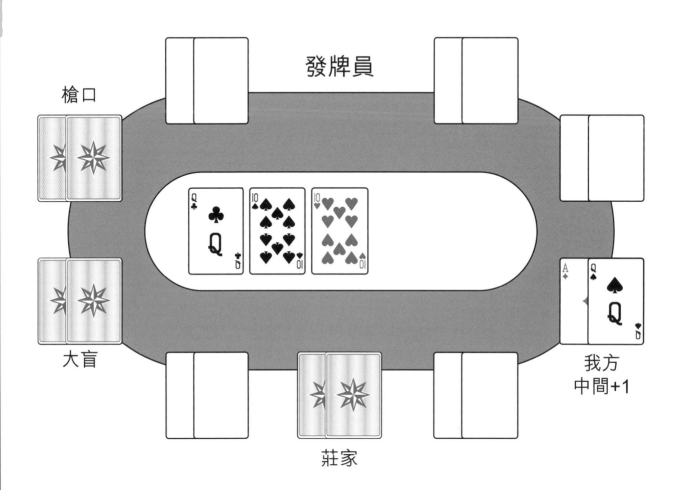

圖 5-1　翻牌圈的加分技巧圖（一）

圖 5-2　翻牌圈的加分技巧圖（二）

圖 5-3 翻牌圈的加分技巧圖（三）

簡單地跟分，因此排除。所以估計對手的牌型，他會有一張能夠聽到最多牌的 6，能夠有 8 張聽牌。同時，牌面上已經出現兩張梅花，對方也是能夠聽到同花的，那麼聽牌最多的是梅花 A（或 K）和梅花 6，能夠有 9 張同花聽牌，有 6（除梅花的 4 和 9）＋ 9 共計 15 張聽牌，此時牌面上只剩 44 張牌，因此他只有 15/44 ＝ 34% 的概率戰勝我們，而這個概率是允許我們在轉牌圈進行加分的。

圖 5-4　轉牌圈的加分技巧

技巧 38
河牌圈的加分技巧

　　無論在甚麼牌局中，河牌圈都不會扮牌，對方能夠打到河牌圈也是有一定牌力的。在此過程中，我們通過對對手一系列操作的觀察，發現對手的叫分習慣，判斷對方牌力的大小，並且我們知道河牌圈發出的牌是最後一張牌，此時已經不會有更多的變化，如果我們判斷出自己的牌力是領先的，就要在河牌圈中堅決加分。當然，如果我們手中的是堅果牌，就更要加分，只不過要多考慮一種情況，往往在小牌局中利用堅果牌加分時，我們要有被對方全叫的心理準備。

　　【例 22】我們處在莊家位置，底牌是紅心 Q 和紅心 J，僅有中間位置一名玩家和我們進入到了翻牌圈，翻牌是紅心 K、階磚 J、梅花 8，中間位置玩家叫 1/2 底分，此時我們中了對 J，選擇跟分。轉牌是紅心 9，中間位置玩家繼續叫 1/2 底分，此時我們有對 J，並且有順子聽牌及同花的聽牌，可以選擇繼續跟分或加分，我們選擇了跟分。河牌圈發出紅心 3，中間位置玩家過牌，此時我們手中已經形成同花的堅果牌，推斷對手的牌力可能是對 K、三條，甚至是順子，但是都不會比我們手中的同花大（只輸紅心 A 的同花牌），所以我們選擇加分操作，並且做好了心理準備，對手選擇全叫後我們的應對策略是跟分。不出所料的是，對手選擇了全叫，我們跟分，開牌後我們的牌力更大，贏得了底分。如圖 5-5 所示。

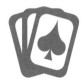

技巧 39
封鎖叫分的技巧

　　封鎖叫分是指沒有位置的玩家，先下一個小分，使這一輪叫分都相對較小，控制住底分。當然，封鎖叫分後也有可能被對手再次加分，如果棄牌，我們就會損失封鎖叫分時的計分牌。但是我們的下

圖 5-5　河牌圈的加分技巧

家不是很兌，通過封鎖叫分是可以以較低的計分牌看牌，進入到下一輪的。

　　封鎖叫分也是有缺點的，就是在頻繁使用封鎖叫分後，對手能夠讀出你的牌力，有經驗的對手可以判斷出你的牌此時較小，從而通過加分的方法壓制你。

　　使用封鎖叫分尤其對於弱牌手有效，他們會跟隨你的叫分量進行跟分，從而能夠控制住整個底分，對於高手玩家我們就要謹慎使用，不要被對方控制住。

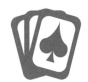

技巧 40
搶先叫分的技巧

　　搶先叫分與封鎖叫分有異曲同工之妙，但是搶先叫分目的是在少玩家中控制主動權，而不是控制底分的大小，搶先叫分可以在少玩家時給對手非常大的壓力，使對手潛意識中認為我們手中的牌更大，或認為我們在扮牌，在三個左右玩家時使別人認為我們使用一種策略，這樣可以打走一些不堅定的玩家，也可以套住有牌的玩家，通常，搶先叫分是一個三玩家牌局中，判斷牌力大小的有力工具。

　　【例 23】翻牌是梅花 K、階磚 7、紅心 2，此時我們在大盲位置，還剩槍口位置和莊家位置，輪到我們叫分，手中底牌為對 8，翻牌後唯一比我們大的牌是對 K，或三條。此時我們並不知道三人的牌力大小，我們選擇叫 1/2 底分的計分牌，來觀察其他玩家的動作，槍口位置跟分，注意此時並沒有反加於我們，莊家位置棄牌，由此判斷槍口位置肯定沒有中三條，那麼只可能是小對，或中了對 K 或對 7，他也不能判斷我們和他的牌力誰大。轉牌是紅心 J，我們選擇過牌，判斷他湊到對 J，或是對 K，果然槍口位置叫 1/3 底分，我們果斷棄牌，結果槍口位置底牌為 K、Q。我們一個對 8 只輸這麼一點計分牌是完全可以接受的。如圖 5-6、圖 5-7 所示。

圖 5-6　搶先叫分的技巧圖（一）

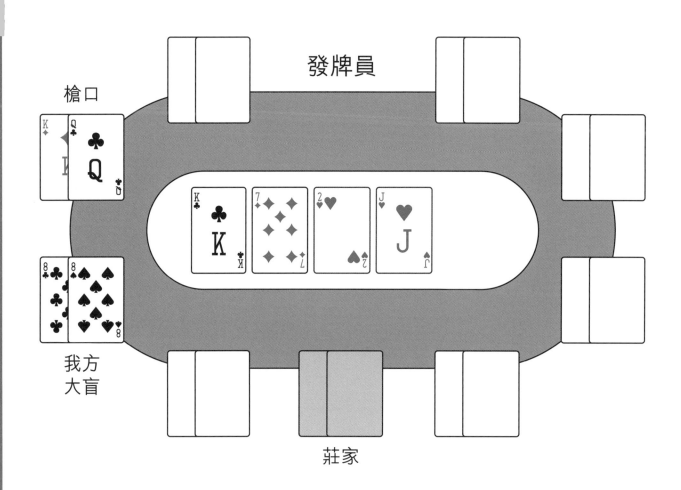

圖 5-7　搶先叫分的技巧圖（二）

技巧 41

過牌—加分的使用技巧

　　如果選擇過牌 — 加分，是把封鎖叫分的主動權交給對手，在河牌圈前並不是一個很好的選擇。以下幾種情況可以使用過牌 — 加分的技巧。

　　① 能準確地從對方叫分比跟分得到更多的信息時，可以使用過牌 — 加分的技巧。

　　② 能計算出對方的牌力並不小，而你的牌更大，並能確定你過牌，對方會叫分，從而總的加分計分牌數量和你直接叫分基本相同時，可以選擇使用過牌 — 加分的技巧。

　　③ 當你要在轉牌圈選擇扮牌時，可以選擇在翻牌圈過牌，如果對方也選擇過牌，你就能在轉牌圈加分扮牌。

　　④ 當對方上頭，或者喜歡扮牌時，你可以選擇使用過牌 — 加分的技巧，先過牌給他，使他自投羅網，在你加分後讓他難以放棄底分。

　　【例 24】在某一局牌中，我們的底牌是紅心 Q 和梅花 10，翻牌是階磚 A、梅花 Q、葵扇 7，在我們的位置後面還有兩位玩家，我們不能確定後面的玩家是否有 A 高張，此時可以選擇先過牌，如果後面的玩家有加分，我們可以判斷出後面的玩家有人中對 A 或者對 7，這個信息有助於我們後面的判斷。如圖 5-8 所示。

　　【例 25】在某一局牌中，我們的底牌是梅花 7 和階磚 7，翻牌是葵扇 A、紅心 J、階磚 3，在我們的位置後面還有一位玩家，翻牌圈我們叫 1/2 底分，對方跟分，轉牌發出紅心 7，我們判斷在翻牌圈對方是有中牌的，但不會大於我們現在湊成三條 7，也就是説我們現在的牌力是領先的，此時，可以先過牌，對方叫分後我們再進行加分，令其進退兩難。如圖 5-9 所示。

　　【例 26】在某一局牌中，我們的底牌是梅花 8 和梅花 9，翻牌是紅心 10、階磚 9、葵扇 5，在我們的位置後面還有一位玩家，我們選擇過牌，對方同樣過牌。轉牌發出葵扇 K，此時我們可以使用過牌 — 加分的技巧進行扮牌操作，假裝自己是 9、10、J、Q、K 的順子，因為我們知道，如果對方有牌在翻牌圈是會加分的，於是我們叫 1/2 底分，對方考慮再三，艱難地選擇了棄牌。如圖 5-10 所示。

圖 5-8　過牌 — 加分的使用技巧圖（一）

圖 5-9　過牌 — 加分的使用技巧圖（二）

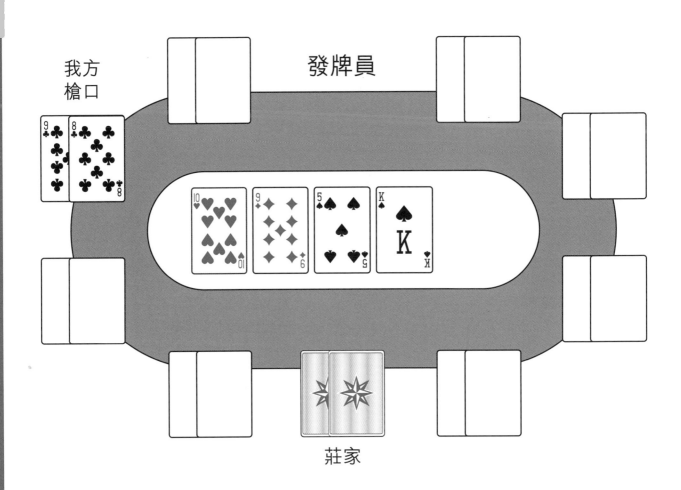

圖 5-10　過牌 — 加分的使用技巧圖（三）

【例 27】在某一局牌中，我們的底牌是梅花 7 和階磚 7，翻牌是紅心 K、葵扇 3、紅心 7，在我們的位置後面還有一位玩家，這位玩家剛剛輸掉一局別人和他全叫的牌局，輸掉了近一半計分牌。此時，我們可以利用他對輸贏有些上頭的情緒，使用過牌 — 加分技巧贏得他的計分牌，於是我們選擇過牌，此時對方急躁的心情讓他低估了我們的牌力，他叫了 1/2 底分，輪到我們操作，我們反加了 1 倍底分，使得對方難以應對，最終棄掉了手中的底牌。如圖 5-11 所示。

技巧 42
翻牌後先叫分的技巧

當翻牌圈發出對牌時，如果我們處在靠前的位置，而且面對的是保守型玩家，就可以考慮使用先叫分的技巧，叫一個底分的計分牌，目的是讓對方無法判斷我們是否已經成牌，進而考慮棄牌。當然對於打法比較兇的玩家，我們先叫分時要已成牌，這樣我們在他加分後也不會被套。

【例 28】我們處在大盲位置，拿到紅心 A、葵扇 10，對手莊家位置拿到梅花 9、階磚 9，翻牌圈階磚 K、梅花 K、紅心 3。我們選擇加分 1 倍底分，對方是保守型玩家，考慮我們有拿到 K 的可能，於是選擇棄牌。如圖 5-12 所示。

技巧 43
河牌後一般牌力叫分的技巧

在位置不佳時，一般牌力的牌是不應該叫分的，除非對方明顯是扮牌。如果叫分，多半會被對方用強牌跟分；在有利位置時，如果判斷對方的技術弱於你，並且你手中的底牌在攤牌後會弱於對方，那麼你就要在河牌圈前進行扮牌，目的是使對方棄牌。

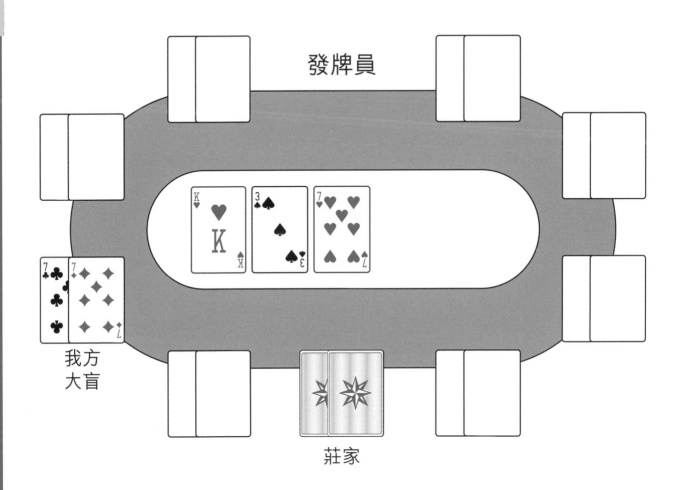

圖 5-11　過牌 — 加分的使用技巧圖（四）

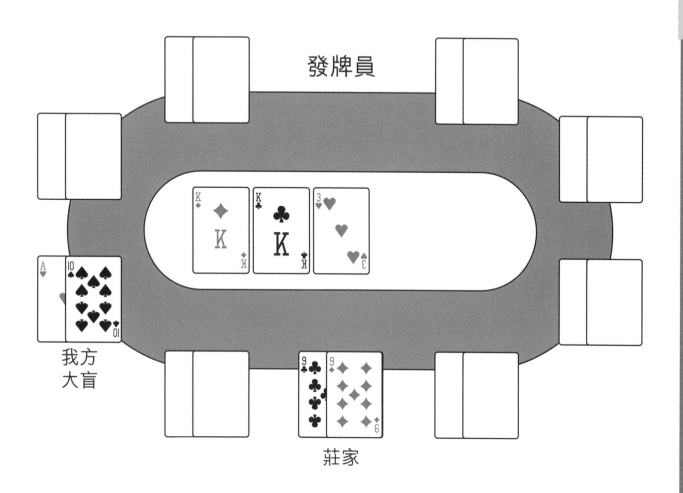

圖 5-12　翻牌後先叫分的技巧

【例 29】我們拿到底牌葵扇 J、紅心 J，翻牌圈階磚 A、葵扇 10、紅心 5，還剩大盲位置、槍口位置及莊家位置，我們在大盲位置，選擇加 1/3 底分，槍口位置及莊家位置選擇跟分，因此我們判斷他們手中沒有對 A 及三條。轉牌圈發出一張梅花 K，我們選擇過牌，槍口位置加 1/2 底分，莊家位置棄牌，此時，我們判斷槍口位置已經湊到對 K，領先於我們，但我們有聽順的機會，選擇跟分。最終河牌圈發出一張葵扇 7，無奈，我們損失了這一局的計分牌，對手的底牌是階磚 K、紅心 Q。如圖 5-13~ 圖 5-15 所示。

【例 30】我們在莊家位置拿到階磚 8、梅花 8，只有我們和大盲位置進入到翻牌圈，翻牌圈發出葵扇 Q、紅心 J、梅花 5，大盲位置叫 1/3 底分，我們跟分，我們判斷對手可能湊到對 5 或聽順牌，但我們手中對 8 大於對 5 小於對 J、對 Q，轉牌發出紅心 K，大盲位置過牌，我們選擇叫 1 倍底分。大盲位置認為我們中了對 K 或順子，所以棄牌，我們處在莊家的有利位置，對手牌力其實也不大（梅花 Q、階磚 9）。如圖 5-16、圖 5-17 所示。

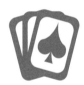

技巧 44
選擇叫分還是過牌──加分的技巧

　　無論是叫分還是過牌 ── 加分，前提都是有牌力較大的底牌，然後根據不同牌局的情況進行選擇：比如對手打得很兇，那麼我們就可以選擇過牌 ── 加分的方式，引誘對手，將他套入底分；比如對手喜歡扮牌，如果我們先叫分，對手是有較大棄牌概率的，我們先過牌，讓他進行扮牌，然後我們加分反打；如果後面位置的玩家比較保守，我們在有牌時先叫分，他們有牌就會跟分，如果沒有牌，我們不叫分，他們也會棄牌的。另外，過牌 ── 加分的使用不要太過頻繁，如果使用的次數太多，對手也是會發現的。

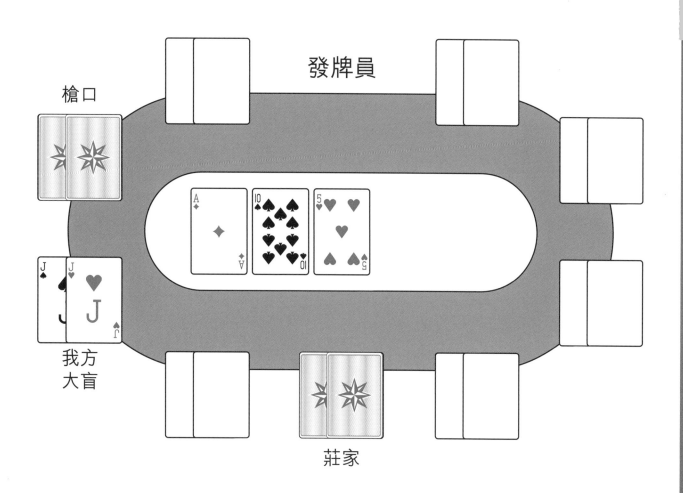

圖 5-13　河牌後一般牌力叫分的技巧圖（一）

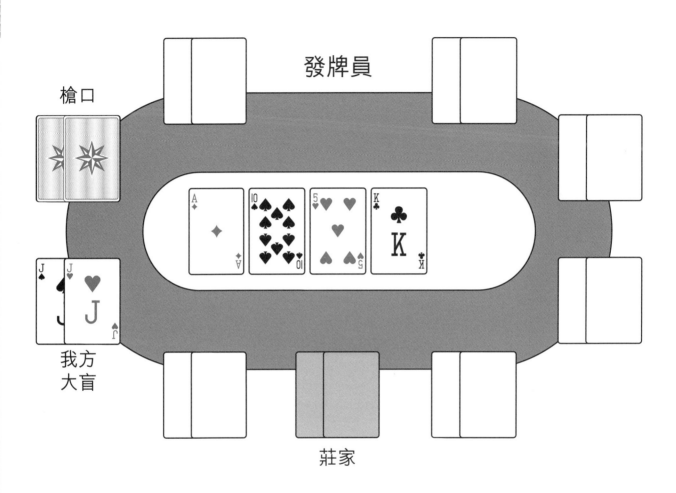

發牌員

槍口

我方
大盲

莊家

圖 5-14　河牌後一般牌力叫分的技巧圖（二）

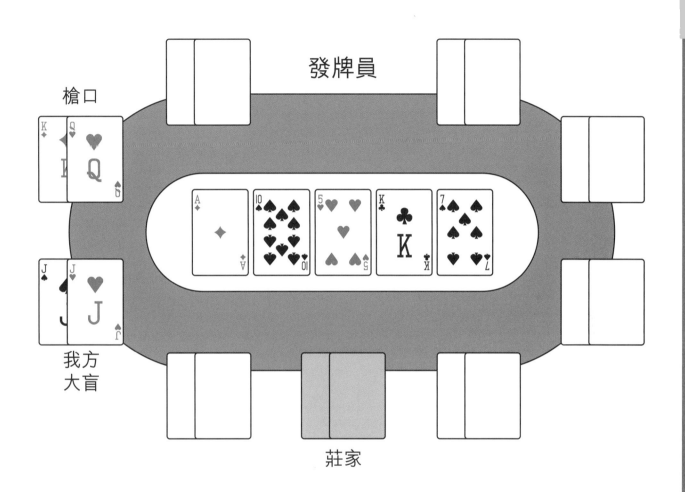

圖 5-15　河牌後一般牌力叫分的技巧圖（三）

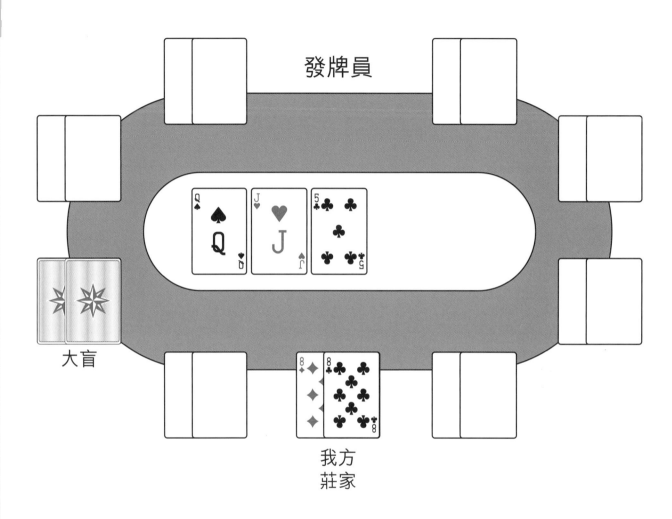

發牌員

大盲

我方
莊家

圖 5-16　河牌後一般牌力叫分的技巧圖（四）

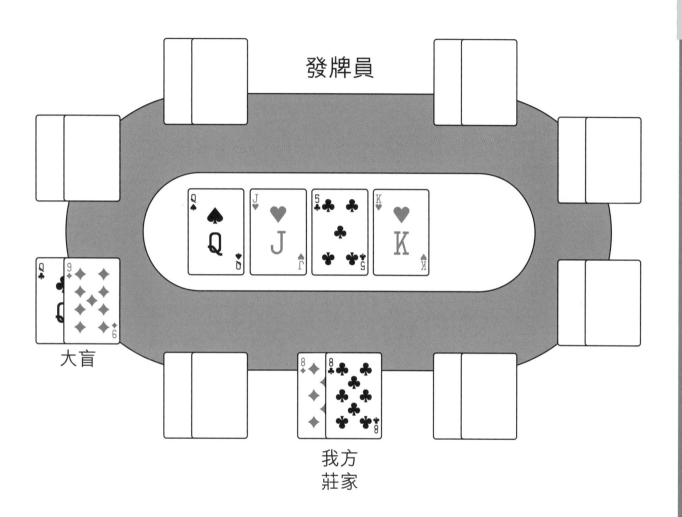

圖 5-17　河牌後一般牌力叫分的技巧圖（五）

叫分技巧 ♥

【例 31】我們處在中間位置，底牌是紅心 A、梅花 J，共有 3 人進入底分，另兩人分別處在槍口位置和莊家位置，翻牌發出葵扇 A、紅心 9、階磚 6，槍口位置過牌，此時我們已經形成對 A 的頂對，而在我們後面的莊家位置的玩家打法較兇，我們可以選擇先過牌，莊家位置加 1 倍底分，槍口位置棄牌，

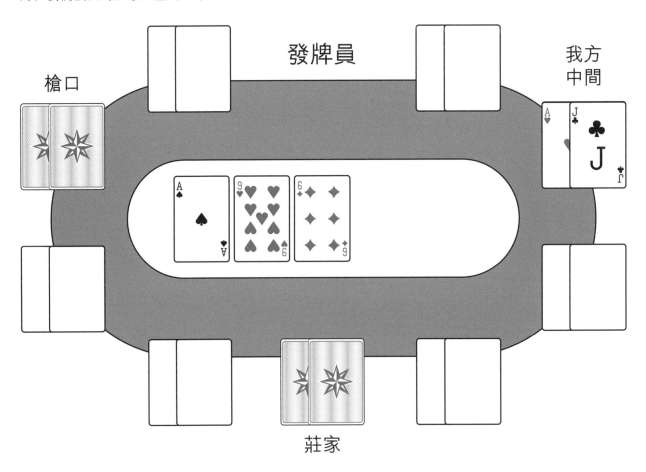

圖 5-18　選擇叫分還是過牌 — 加分的技巧圖（一）

我們跟分進入下一輪。同樣的例子，我們在翻牌圈叫 1/2 底分，莊家位置跟分，槍口位置同樣棄牌，但這樣的叫分，底分只增加了 1 倍，要比過牌 — 加分所增加的底分少 1 倍（過牌 — 加分的打法增加了 2 倍底分）。如圖 5-18、圖 5-19 所示。

圖 5-19　選擇叫分還是過牌 — 加分的技巧圖（二）

技巧 45

加分入池翻牌後單獨較量的技巧

　　翻牌後單獨較量經常會遇到以下幾種情況。第一，我們在翻牌前加過分，位置比我們差的人跟分進來，我們可以打得更主動些，如果他們讓牌，我們就應該加分給他們施加壓力，如果他們進行加分操作，我們可以跟分，因為我們有位置優勢，在下一輪中可以更加主動地判斷對方牌力的大小，來決定我們的操作。當然，如果他們是過牌 — 加分，我們就要小心後面的操作。第二，我們在翻牌前加過分，但沒有位置優勢，這時我們可以通過過牌 — 加分的不斷變化來迷惑對手，使對手不能準確地估計出我們的牌力，進而贏得計分牌。

技巧 46

有強牌被加分的技巧

　　被加分總體來說是很彆扭的，因為你要判斷對方的意圖，尤其是在翻牌圈前被加分。更多時候被加分，我們可以認為對方拿到了很大的牌，尤其是在過牌 — 加分的操作中。過早地被加分，你就很難獲得更多的信息，從而需要去拼一把對方的底牌和沒有翻的牌，但是拼並不是我們的目的，也不是我們所追求的，我們更希望從中找出一定的規律，在這裏我們簡單地做一個計算，給出一些簡單的比例，有助於我們來判斷拼一把的概率。

　　當我們手中底牌為高同花連牌時，如 J、Q 同色，幾乎只輸給對手高點數的對牌，然後我們根據之前對手的操作習慣和叫分習慣，判斷他手中是否是高對牌，就可以進行上面的操作了。

技巧 47
小牌叫分的技巧

翻牌前拿到一些小牌，不要着急加分，因為在底分裏你並不知道每個人牌力的大小。拿到小牌應以溜入和跟分為主。如果對手是過牌，我們也不要貪心，小心對方使用過牌 — 加分的技巧。如果要加分，也是加很小額的計分牌，更多的目的是進入到下一輪翻牌。

【例 32】我們處於莊家位置，底牌是葵扇 6、紅心 6，翻牌發出紅心 10、紅心 7、葵扇 Q，前面三位玩家，小盲位置、大盲位置和中間位置均選擇過牌，我們嘗試加 1 倍大盲分的計分牌數量，小盲位置棄牌，大盲位置反加 1/2 底分，中間位置棄牌。從大盲位置的操作，我們可以判斷，此時自己的牌力基本是落後的，他很有可能拿到對 Q、對 10 或者對 7，但無論如何都是大於我們手中的對 6，此時，我們最好選擇棄牌。如圖 5-20 所示。

技巧 48
跟分進入底分的技巧

經常跟分入場並不是一個特別好的選擇，但是當有小計分牌玩家或者面對打法比較兇的玩家時，跟分入場可以使我們的分數最大化。跟分入場可以讓人很難摸清我們的牌力，當我們有較好的牌時，面對打法比較兇的玩家時，也許對手加分四五次，每次都能使我們棄牌，但是我們只要一次在有利位置，就可以贏得大量計分牌。

在一場比賽中，連續四五局牌我們的策略是底牌不好就棄牌，叫分被加分後也棄牌，故意示弱讓對手以為我們水平不高。而當我們在某一局中拿到了較好的底牌：紅心 A、紅心 K，別人再對我們加分，我們選擇跟分入場，這一突然的變化，可以讓對手們慌了手腳，馬上對手中牌力的大小產生懷疑，進而使我們贏得這一局。

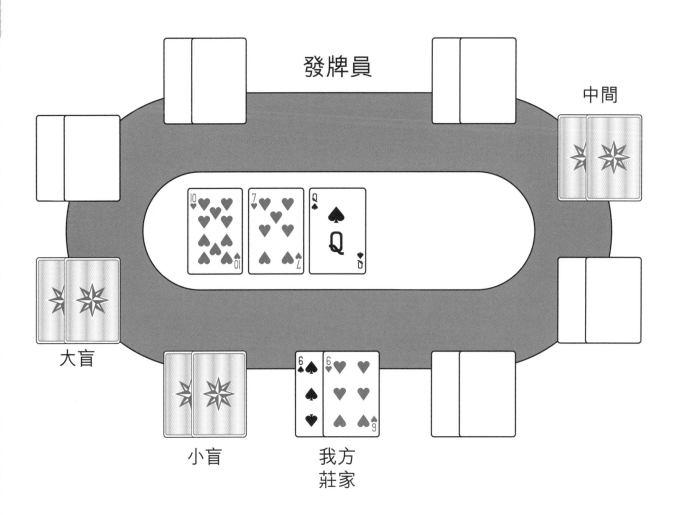

發牌員

中間

大盲

小盲

我方
莊家

圖 5-20　小牌叫分的技巧

技巧 49
把握跟分速度的技巧

　　快速跟分和思考後跟分會給對手傳遞不同的信息，一般來說，如果牌面複雜，底牌組合很多，一般人的跟分會慢些，如果只是拿到對或三條或者沒有中牌，跟分的會快一些，換而言之，一些很好的牌會打得慢一些，因為需要考慮技巧、加分的幅度、底分的勝負概率、牌面組合。所以在一般牌局中如果有的玩家在翻牌後或者轉牌後打得很慢，有可能是他已經有中牌或是在聽牌了。

　　綜上所述，我們不但要觀察對手跟分速度的變化，判斷對手的底牌，也要控制我們的跟分速度，保持一致，不給對手透露過多的信息，當然我們也可以通過叫分節奏的變化，來迷惑對手。

心理戰技巧

技巧 50
分辨玩家類型的技巧

德州撲克的玩家主要分為四種：

第一種是憑運氣的玩家，他們贏下底分就非常高興，很多牌都會叫分。這種玩家，即使有較長的時間積累，輸贏也完全是憑藉運氣。

第二種是特別保守的玩家，這樣的玩家很容易對自己手中的牌力沒有信心，他是我們要扮牌的對象。通常他們跟分一次後再次跟分，這就說明他們的牌力很強，一定要引起我們的重視。

第三種是一般玩家，他們有一定基礎，不會輕易地叫分，跟分、反加、扮牌等都會運用，但是這些人的打牌風格有一定的規律，如甚麼牌扮牌，甚麼牌跟分。通過一段時間的觀察，我們就能找到他們打牌的套路，從而打敗他們。

第四種是職業玩家，他們打牌的方式是不停地迷惑你，可以讓你誤認為他們是以上三種中任意一種玩家，從而在某一把牌中贏得大量計分牌，這種玩家是我們要學習的目標。

技巧 51
建立保守型玩家形象的技巧

開始時建立保守型玩家的形象非常重要，我們可以通過小底分不偷底、從不扮牌等手段建立這個形象。

【例 33】我們在莊家位置，前面中間位置無人叫分，我們手中拿到階磚 K、梅花 9，這個牌有一定的可打性，如果我們叫分後有偷底的可能，但是由於牌局剛剛開始，底分不大，我們可以選擇棄牌來建立我們的保守型玩家形象。如圖 6-1 所示。

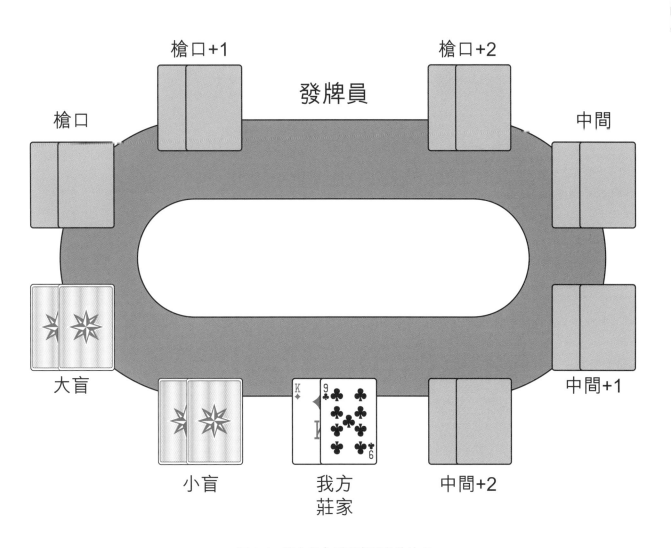

圖 6-1　建立保守型玩家形象的技巧

技巧 52
利用保守型玩家形象的技巧

如果開始時你給人保守型玩家的印象，那麼在後面能夠做的事情就很多。可以在大底分時去偷底，可以在對手爭奪底分時去觀察其他玩家的習慣及手法，以便於我們在有牌時與其他玩家較量。

【例 34】我們已經建立了保守型玩家的形象。目前，在莊家右手位置，拿到葵扇 K、紅心 J。前面位置有兩個人叫分，我們通過前面的觀察，發現他們有扮牌的習慣，並且此時已有兩人加入底分，使得底分具有一定的偷取價值，我們選擇加分。因為我們在開始時已經建立了一個保守型玩家的形象，莊家位置及大小盲位置認為我們加分，此時手中必有大牌，而他們都沒有很好的底牌，因此均選擇棄牌。輪到前面玩家選擇是否跟分，其中一人為扮牌，選擇棄牌，第二人在選擇跟分後，進入翻牌圈，翻出階磚 J、葵扇 8 和紅心 4，他沒有聽到牌，過牌至我們這裏，我們選擇繼續加分，對方只得棄牌，我們贏下了底分。如圖 6-2~ 圖 6-4 所示。

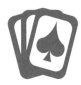

技巧 53
擊敗保守型玩家的技巧

從表面上看，從保守型玩家手裏贏得計分牌是很難的，但是給他打出局還是很容易的。保守型玩家的特點是很少叫分，見到轉牌圈的概率都很小，即使在大盲位、小盲位只叫了底分都會損失大量的計分牌。

舉個例子，在很長時間的等待後保守型玩家終於拿到好牌，例如 AQ、對 J 之類，在轉牌後我們就可以突然加大計分牌，利用扮牌使他棄牌，因為保守型玩家很清楚，即使 AK 也只有 30% 左右的概率拿到對和更好牌。

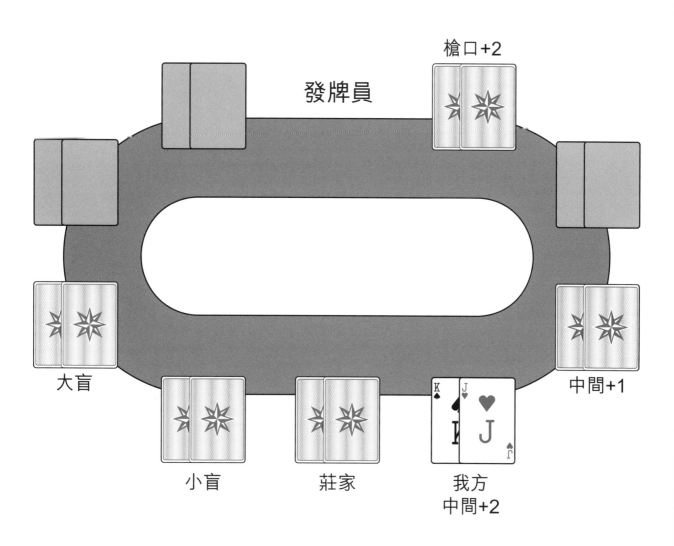

圖 6-2　利用保守型玩家形象的技巧圖（一）

圖 6-3　利用保守型玩家形象的技巧圖（二）

圖 6-4　利用保守型玩家形象的技巧圖（三）

此外，這裏還有節奏的問題，如果保守型玩家每次玩牌都扮牌，對方就不會相信了。因此，可以每隔三四次打對方一次，對方就會相信，並玩得愈來愈小心。當然，如果到了河牌圈，保守型玩家還在場內，你就可以棄牌了，因為他們手中必有大牌。

使用這些方法，當你手中有牌時可以扮牌對手，當對方手中有牌時可以避免計分牌的損失，很快，對手的計分牌就會輸掉。

技巧 54
擊敗不停叫分玩家的技巧

最先被打出局的一定是不停叫分的玩家，因為德州撲克是一個概率遊戲，在翻牌圈很難形成絕對的大牌。如果你碰到玩家不停地叫分，並且動不動就選擇全叫，你只要把自己扮成相對保守的玩家，在計分牌比較重時偶爾對他扮牌，或是在有大牌時一把將他打出局。

應對不停叫分的玩家，我們可以坐在他們的左側，這樣在他不叫分的時候，就可以選擇偷盲分，或是利用坐在我們左手側的玩家叫分將其打跑，由我們來偷底。

技巧 55
擊敗只跟分不加分玩家的技巧

此時，我們扮演超級保守型玩家，利用大底分，一次性贏得他們的大量計分牌。擊敗他們不需要太多的判斷，只需要手中有一副足夠好的牌，就能贏得他們手中的計分牌。

【例 35】某次發牌中，我們的左側玩家幾乎每把都能看到河牌，當然有時候他也能贏得底分。這時，當我們拿到對 10，並在翻牌圈拿到三條，我們有序地加 1/2 底分，左側玩家跟分，在轉牌圈我們

假裝猶豫了很久，再次加 1/4 底分，左側玩家也考慮很久，由於前面他已跟分，底分中計分牌比較可觀，他不忍放棄，繼續跟分，其他人棄牌。最後我們成功地贏得了他的計分牌。如圖 6-5 所示。

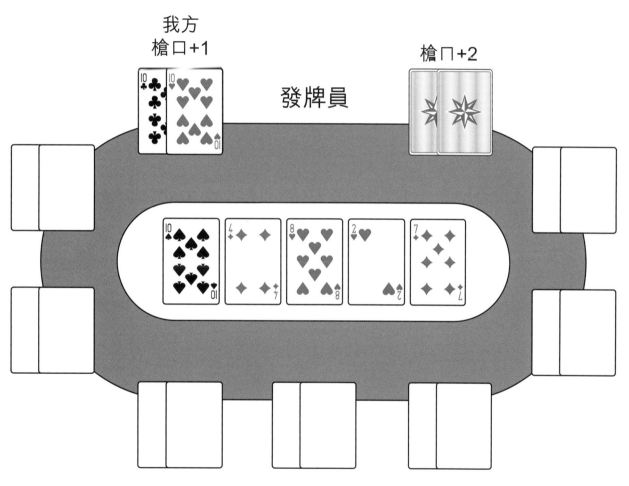

圖 6-5　擊敗只跟分不加分玩家的技巧

技巧 56
翻牌前讀牌技巧

　　翻牌前讀牌謹記一點，要把任何人都當成保守型玩家。在沒翻牌前，我們只把自己當成一個上戰場的士兵，計劃是事先制訂好的。當我們拿到計劃中可以打的牌時，無限地放大對手和我們牌的可能性，然後根據自己牌力所處位置叫分。在制訂計劃時要注意不停地變換角色，拿到 KQ 同色時不要總下 1 倍大盲分，不要讓對手讀懂你。

　　通過多局的觀察，我們發現坐在右側近鄰位置的玩家，翻牌前加分的牌最低標準是對 5 以上，或者 A 高牌，對牌佔 30% 的次數。像這種被我們讀懂的玩家，就是我們針對的對象，只有拿到相似牌或比他大的牌時我們再入場。

技巧 57
翻牌後讀牌技巧

　　在翻牌圈後，大多數玩家採用的是中牌加分，不是中牌則使用過牌或棄牌的策略。通過一段時間的觀察一般玩家在翻牌後加分的習慣，就可以更加準確地判斷對方的牌力，並且更有針對性地進行加分。

　　尤其是我們叫分後，別人跟分我們時，他是有可能中牌的，根據翻牌出來的三張牌推測他的底牌，以及現在中牌或聽牌的範圍。中牌範圍可以跟蹤至轉牌圈，如果轉牌對他沒有幫助，他會考慮棄牌，如果轉牌對他有幫助，我們就要小心應對了。

　　另外，每個人對於中牌的標準不一，有的人打得鬆一些，有的人打得緊一些，但一個人的標準，前後變化的範圍是不大的。

　　當然有些人在沒中牌的情況下，會經常扮牌，發現這個要比讀懂一個保守型玩家的牌更有用，因

為這樣可以讓我們快速地贏得計分牌。所以在牌局剛開始時，去扮演一個被扮牌的角色很重要，使對方放鬆警惕，對自己的操作屢試不爽，殊不知，我們在適當的時候會反加分贏得計分牌。

技巧 58
轉牌圈的讀牌技巧

我們此前在翻牌圈架構了讀牌範圍，轉牌圈的讀牌相對已沒有那麼複雜，或者可以簡化為兩種，牌力得到增強和牌力沒有得到增強。可以肯定的是，當對手的牌力增強時，他們不會在轉牌圈棄牌的。這是一個簡單有效的方法。

【例 36】翻牌圈是梅花 Q、葵扇 6、紅心 5，此時還有三人在場，轉牌是階磚 6，我們在轉牌圈選擇過牌，中間位置玩家叫 1 倍底分，莊家位置跟分，我們考慮在中間位置的玩家剛開始沒有這麼兇，在轉牌圈中突然加大叫分幅度，他有可能中了三條 6，我們果斷選擇棄牌。如圖 6-6 所示。最後，中間位置玩家以底牌葵扇 K、紅心 6 獲得勝利。

技巧 59
河牌圈的讀牌技巧

河牌圈的特點是此輪過後，不再有新的牌發出，也就沒有了聽牌。對手所做出的決定更多的是和個人風格和計分牌剩餘量有關。一般來說，在河牌圈很多人會運用扮牌的手段來偷底分，這是完全錯誤的。要儘量去掉扮牌的成分，此時底分已經很多，扮牌的效果不會很大，所以要勇於棄牌。往往手中拿到對牌，在剩下三個及以上玩家時就不可再打。

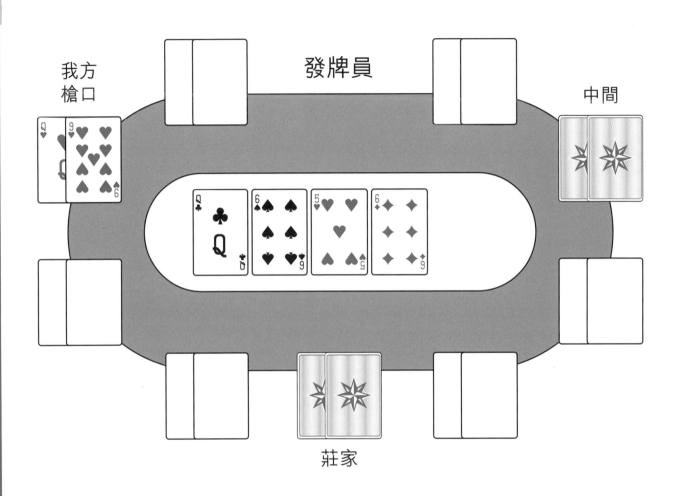

圖 6-6　轉牌圈的讀牌技巧

【例 37】在某一牌局中，我們的底牌是對 A，翻牌圈 9、8、4，轉牌圈 4，河牌圈 Q，某一位上手玩家突然加 3 倍底分，我們判斷他極有可能已經成順，大於我們此時手中的對 A，考慮再三，我們決定棄牌，但是我們的下家跟分，遺憾的是他雖然拿到了對 Q，但是沒有贏得底分。

技巧 60
應對翻牌前的激進對手的技巧

激進對手指的是總叫分並且經常叫大分的玩家，經常運用扮牌的手法，這樣我們就要放棄一些小底分，給對方以我們「膽小怕事」的錯覺。當我們有牌時，再與對手展開較量，通過過牌－跟分等技巧，不過早暴露自己的真實牌力。最忌諱我們也把自己扮演成激進玩家的角色，這樣就不是打牌，而是純憑運氣翻大小了。

技巧 61
利用計分牌數量背後威力的心理戰技巧

計分牌數量背後威力更多的是心理層面的技巧，就好比同樣叫分 500 個計分牌，當你面對一個玩家是全叫 500 個計分牌，和一個玩家叫分 500 個計分牌後，他還擁有 1000 個計分牌，顯然後者更難以對付，這是由一般人的思考模式決定的，面對有限定、有範圍的事情相對好處理，而面對對手未知的舉動時，思考起來就更複雜些。這時面對問題的人就要思考，在這次決定後，對手還要給我出怎樣的難題，而我面對這樣的難題要怎樣應對。增加了思考問題的複雜程度，我們做判斷就容易出錯，而錯誤的決定往往就會讓我們輸掉很多計分牌，有時輸掉一把牌甚至成為改變牌局走勢的轉折點。我們可以利用這一特點，當我們與計分牌數量同樣較多的玩家較量時，尤其是我們沒有位置優勢時，我們可以控制桌上小計分牌玩家的叫分額，給自己留有後手的機會，同時給對手增加思考問題的複雜性。

技巧 62
利用小計分牌天然優勢的心理戰技巧

往往在一般牌局中，當我們計分牌數量下滑到小計分牌區域時會被對手們「特別照顧」，相信有過一段打牌經歷的人都深有體會，這種滋味很不好受，當你嘗試叫分時，對手會用計分牌大的優勢對你擠壓，令你腹背受敵、進退兩難。但事情都是有兩面性的，小計分牌的劣勢固然明顯，但他的優勢也是有的。如果我們是小計分牌，對手面對我們僅剩的計分牌想要一口吃掉，而這時他們會放鬆自己進場底牌的範圍，這種警惕性的放鬆就能為我們贏得些許贏牌的概率。如何利用這一特點呢？比如當我們在小計分牌時可以打得更保守、更易棄牌，以弱勢的形象示眾，引誘對手愈打愈寬。當我們的形象建立起來的時候，就會出現我們伺機而動的絕佳機會。

技巧 63
對付不同層級玩家的技巧

當我們還是德州撲克初學者時，我們直接面對高手的機會並不多，面對的更多的也是初玩德州撲克的新手，或者是一直打牌沒有技術提高的差勁玩家。不同水平的玩家，打牌的思路與節奏技巧是不同的。我們不能把一個很差勁的玩家也想像為他會利用各種手段、各種變化來針對別人，在這些玩家範圍內，更多的打法是簡單、直接，我們也不應在這個階段，使用過多的技巧和思考層級，因為對手並不理解，我們使用的這些方法可能是空發力，效果反而不如與他們使用相同的思考層級，或者略高於他們，這樣會更行之有效地幫我們贏得牌局。

第七部分

扮 牌 技 巧

技巧 64

不扮牌也是一種技巧

　　許多初玩的玩家認為扮牌是一個高級的、使自己迅速贏得計分牌的技巧。在高手比賽中我們經常能看到，玩家通過一把扮牌改變牌局走向。實則不然，只有在對手不停觀察你的打牌習慣及計分牌多少時，扮牌才能起到混淆視聽、干擾對手思路的作用。在一般牌局中，玩家們都是根據手中牌的價值大小進行叫分，不會過多關注對手的種種操作。有數據表明，在一般玩家的牌局中，頻繁使用扮牌操作，贏得的計分牌是負值，在此需謹記，對於我們一般玩家，不要過多地使用扮牌操作。

技巧 65

半扮牌的技巧

　　半扮牌是一個改變行牌節奏的重要技巧，不同於沒牌情況下的扮牌，也不同於中牌後加分的常規策略，而是減小對方中牌可能性的一種技巧。當翻牌或轉牌後，我們手中可能不是最好的牌，同時也可以基本判斷對手也沒有絕對的大牌，這時使用半扮牌手段結束牌局，是一個不錯的選擇。因為如果多看一張牌，對手也許會有加分的選擇，這是我們不願意看到的。此外，半扮牌並不是一個偷底分的技巧，必須在翻牌圈或轉牌圈才可以使用。

　　【例 38】我們處在莊家位置，底牌是階磚 J 和階磚 9，翻牌是紅心 A、紅心 J、葵扇 9，翻牌圈通過一輪加分跟分後，僅剩大盲位置和槍口位置。轉牌是梅花 7，大盲位置過牌，槍口位置過牌，我們判斷他們二人，有一人是在聽同花，或已經中對 A，有一人是在聽順或者也是中對 A，而此時我們手中的兩對應該是領先的，如果再翻一張牌，出現他們的聽牌，恰恰是我們不希望看到的，所以我們進行加 1/2 底分的操作，隨後，大盲位置和槍口位置紛紛棄牌，我們順利地拿下了底分。如圖 7-1 所示。

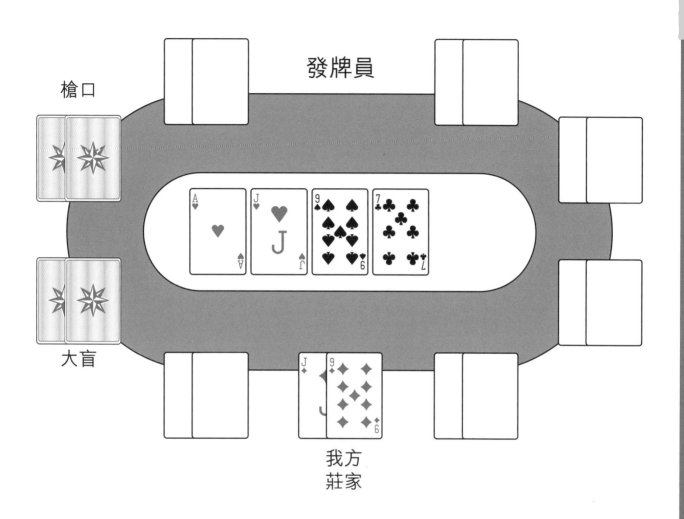

圖 7-1 半扮牌的技巧

技巧 66
讓對手扮牌的技巧

讓對手扮牌是一個比較高級的技巧，使用頻率並不高，一旦使用成功會讓我們得到相當可觀的計分牌。讓對手扮牌有幾個先決條件：

① 對手的打法比較兇；

② 剛剛牌面上發生了與他相關的大事件（如某個對手剛剛贏了一把大牌，或是輸掉一把大牌）；

③ 我們的計分牌要大於對方的計分牌（這樣就不會真的被扮牌走，即使輸了也不會傷筋動骨）；

④ 我們的叫分一定要比平常慢，以顯得自己比較猶豫；

⑤ 我們必須有足夠可以打的牌。

下面我們舉例說明這個高級技巧。

【例 39】在一個 9 人桌中，小盲分為 1 個計分牌，大盲分為 2 個計分牌，起始計分牌數量是 80 個計分牌。我們處在槍口位置，底牌是階磚 J 和梅花 J，在叫分後與中間位置玩家和莊家位置玩家進入到翻牌圈，翻牌是紅心 Q、梅花 10 和階磚 3，我們叫分 4 個計分牌，中間位置玩家跟分，莊家位置棄牌。轉牌是梅花 K，我們分析，這位中間位置玩家在上一把剛剛輸了 30 個計分牌，此局開始時僅剩 35 個計分牌，此時我們手中還有 70 個計分牌，可以考慮使用讓對手扮牌的方法，於是我們裝作一番思考後選擇了過牌，對手加分 15 個計分牌，我們的計劃初步成功，他或許在假扮 A、J 進行順子扮牌，判斷扮牌的原因是，他如果真拿到 A 和 J，並且在上一把牌中輸掉近一半的計分牌，那麼在開始時他的打法會比這一局開始時更兇狠，此時他急於贏回計分牌進行了扮牌。在我們反加分 30 個計分牌後，對手棄牌。如圖 7-2、圖 7-3 所示。

圖 7-2　引誘對手扮牌的技巧圖（一）

圖 7-3　引誘對手扮牌的技巧圖（二）

技巧 67
扮牌計分牌數量計算的技巧

如果有人告訴你，扮牌就是必須要用多少數量的計分牌，那一定是不正確的。扮牌的計分牌數量沒有一定之規，但是它會有一些基本的計算原則。

① 根據對手的計分牌數量計算扮牌量大小。一般扮牌的計分牌數量大於對手計分牌數量 1/5 後，就會對對手的心理產生很大的震懾作用。在翻牌圈叫分對手計分牌數量 1/3 的數量時，就起到了扮牌的作用。同理，在轉牌圈叫分對手計分牌數量 1/2 的數量，就能取得扮牌的效果。

② 根據自己的計分牌數量計算扮牌量大小，始終保持自己的計分牌數量在 30 個大盲分以上是比較安全的。

在我們使用扮牌的牌局時，把扮牌的計分牌當作損失後，剩餘的計分牌數量也要保持在至少 30 個大盲分之上，這樣我們才不會讓自己後面的牌局太被動。

③ 有些書把扮牌量與期望值和底分勝負概率相結合，這些都是有跡可循的。然而所有的方法都不應一成不變，在扮牌計分牌數量大小的選擇，甚至於行牌節奏上，我們都可以效仿正常叫分時的方法，讓扮牌這種技巧做到無跡可尋，讓對手摸不到我們扮牌的規律。

技巧 68
一般牌力扮牌的技巧

扮牌中不是在完全沒牌時去扮牌，因為這很容易沒有尺度。我們應用一般牌力去扮牌，這樣能夠根據對方的牌進行衡量，從而進行扮牌或者不扮牌的操作，進行有的放矢的應對。

【例 40】在某一局牌中，我們的底牌是葵扇 Q 和葵扇 J，此時只剩大盲位置、莊家位置和我們所在的小盲位置，翻牌發出梅花 K、梅花 J 和階磚 2，我們選擇過牌，大盲位置和莊家位置同樣選擇過牌。轉牌是階磚 A，我們叫 1/2 底分，此時假扮自己是 Q 和 10，已經湊成了順子，因為在翻牌圈中如果對手有對 K，是會加分我們的，此時發出 A，我們手中的對 J 可能會落後於對手的對 A，但我們先假扮自己是順子叫分，對手如果反加，我們可以考慮棄牌，如果對手棄牌，我們也可以判斷自己的牌力此時是領先的。如圖 7-4 所示。

技巧 69
沒有位置單獨較量時引誘扮牌的技巧

在我們沒有位置，對方溜入偷底時，我們可以讓對方扮牌，這時最好採用過牌，無論你的牌中了與否，我們過牌，大多數情況對方溜入偷底的話，我們加分對方就會棄牌了，所以我們過牌就不會顯得自己牌力很強，讓對方進行扮牌，那時我們再選擇跟分或者加分，贏得更多的計分牌。

【例 41】在某一局牌中我們處在槍口位置，底牌是紅心 7 和紅心 8，中間位置玩家和我們同樣加分入場，其餘人棄牌，初步判斷對方溜入是有偷底分的傾向。翻牌是梅花 J、紅心 8、階磚 2，我們中了對 8，此時我們如果選擇加分，對方很有可能棄牌跑掉，所以此時選擇過牌，讓中間位置玩家進行扮牌。他加了 1/3 底分，我們結合上面的判斷，他即使拿到 J 也未必會跟分我們的反加分，所以我們進行了反加分的操作。果然，他選擇了棄牌。如圖 7-5 所示。

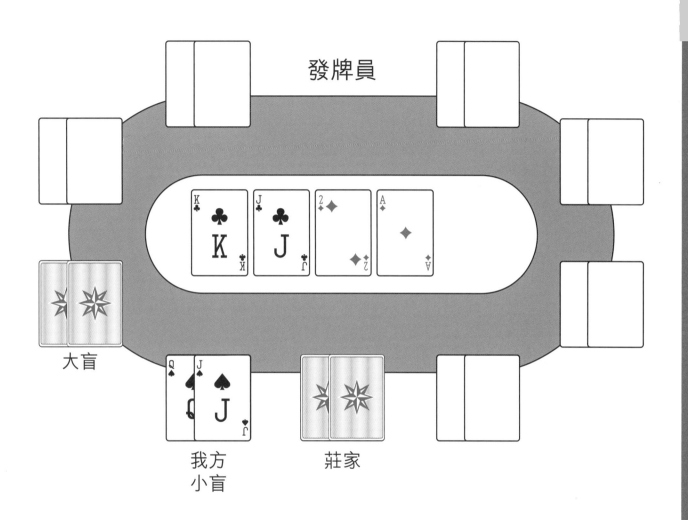

圖 7-4　一般牌力扮牌的技巧

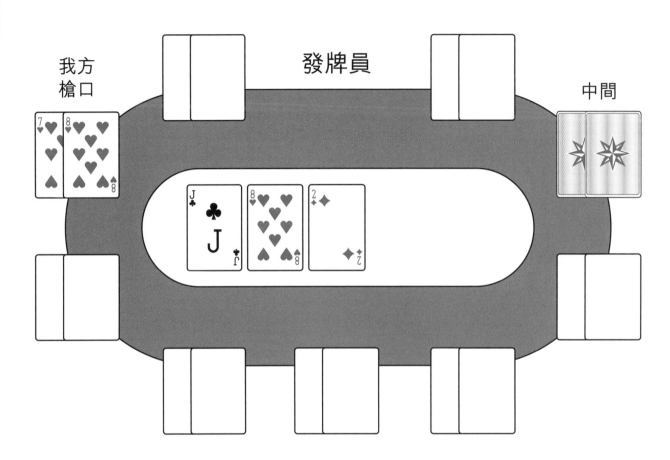

圖 7-5　沒有位置單獨較量時引誘扮牌的技巧

技巧 70
在轉牌圈扮牌的技巧

通過我們大量牌局的計算,在轉牌圈扮牌的成功率是最高的,因為此時對牌的優勢已經完全喪失,很少的概率已經形成了三條以上的堅果牌,而更多數的情況是順子和同花的聽牌,在此圈扮牌既可以比翻牌圈扮牌贏得更多的計分牌,又能使對方在未能拿到堅果牌時高估我們手中的牌力。

【例 42】我們處在中間位置,底牌是葵扇 A 和葵扇 5。翻牌前共有五人進入底分,翻牌是葵扇 Q、階磚 10、梅花 5,槍口位置叫分,我們跟分,莊家位置跟分,其餘人棄牌,轉牌是葵扇 J,槍口位置過牌,我們判斷對手在轉牌圈是沒有聽到牌的,他們此時手中可能是起手對牌或者如 A、K 的高張,而我們現在有同花聽牌及 K 的順子聽牌,我們不希望進入到河牌圈讓對手有多看一張牌的機會,如果聽到了他們的牌,我們或許就會輸掉這局,所以此時我們進行了加分操作,莊家位置選擇棄牌,輪到槍口位置,他考慮再三同樣選擇棄牌。如圖 7-6、圖 7-7 所示。

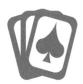

技巧 71
在河牌圈扮牌的技巧

在河牌圈扮牌並不是一個很好的選擇,因為你並不知道對手是否已成為堅果牌,在河牌圈扮牌有幾個必要條件:
① 只剩下你和另外一個玩家;
② 你的計分牌要遠遠多於對手的計分牌;
③ 最好對手在轉牌圈進行了扮牌,而你選擇了跟分;
④ 你能夠判斷出自己的牌力未必是最大,但至少是中等以上的牌力。

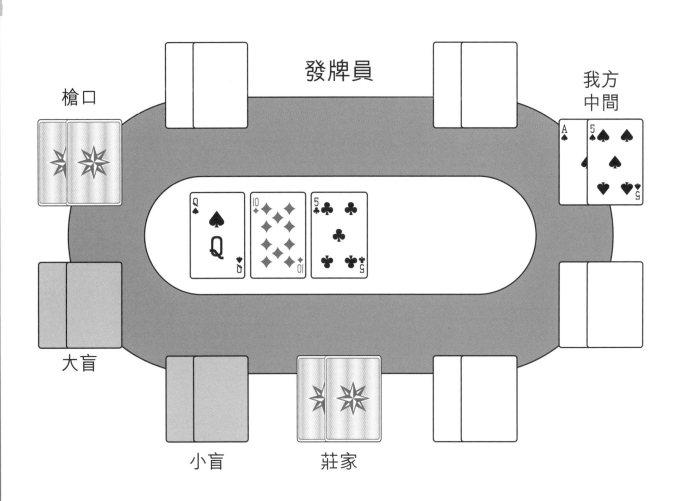

發牌員

槍口

我方
中間

大盲

小盲

莊家

圖 7-6　在轉牌圈扮牌的技巧圖（一）

圖 7-7 在轉牌圈扮牌的技巧圖 (二)

【例 43】在某一局牌中我們處在莊家位置，底牌是紅心 10 和葵扇 10，通過翻牌前的加分，只剩下我們和一個中間位置玩家，翻牌是紅心 K、紅心 6、階磚 7，各自過牌。轉牌是紅心 9，對方進行了一次較平時略大的叫分，我們判斷他此時是假裝聽順的扮牌，此時能大過我們的牌有對 K，但如果對手是對 K 的話，應該在翻牌圈就進行了加分，轉牌發出的 9 能湊成順子中，已經被我們佔據了兩張 10，對手再拿到 10 的概率是很小的。我們手中有較大牌力的對牌和紅心聽牌，所以選擇了跟分。河牌發出梅花 8，對手選擇過牌，我們現在可以假扮自己是堅果順子牌，進行了加 1 倍底分的操作，對手考慮後選擇了棄牌，由我們贏下了底分。如圖 7-8 所示。

技巧 72
跟分—扮牌的技巧

跟分 — 扮牌也叫延遲扮牌，即在翻牌前跟分，在翻牌後或轉牌後進行扮牌。這是一個連續操作，也許在翻牌圈和轉牌圈都沒有中牌，這種操作風險比較大，只有在有位置時再進行操作。因為在高手的比拼中如果上一輪你選擇過牌，下一輪扮牌被對手猜透的可能性比較大，而在上一輪選擇跟分，下一輪選擇扮牌是不容易被對手發現蹤跡的。需要注意的是，這並不是一種常規手段，不能經常使用。為甚麼說風險大呢，因為一旦失敗，你將付出慘重的計分牌代價，所以使用時有幾個必要條件：

① 對手足夠強大，會觀察你的叫分習慣；

② 我們具有位置優勢；

③ 不能頻繁使用；

④ 在有更多成牌可能的牌局中使用；

⑤ 即使扮牌失敗，你的所剩計分牌也是安全的。

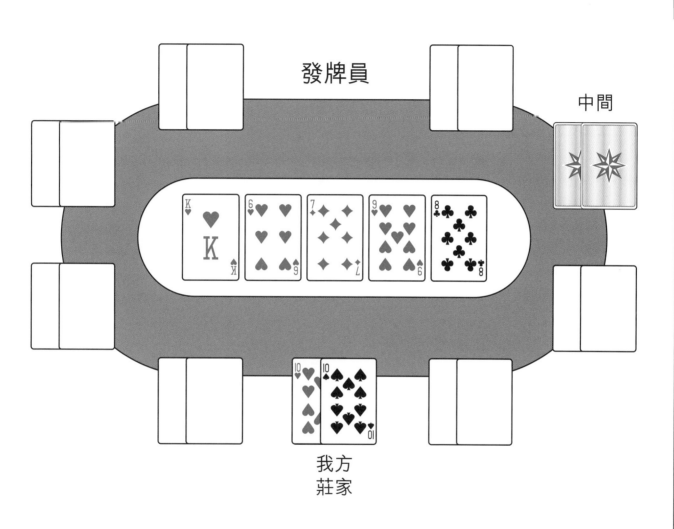

圖 7-8　在河牌圈扮牌的技巧

【例44】我們處在莊家位置，底牌是梅花6和階磚6，槍口位置叫分1倍大盲分，中間位置兩位玩家跟分，我們跟分，大盲位置跟分，其餘人棄牌。翻牌圈是葵扇A、葵扇4和紅心J，大盲位置叫1/2底分，槍口位置棄牌，中間位置棄牌，我們選擇跟分。轉牌是葵扇Q，大盲位置過牌，此時我們使

圖 7-9　跟分 — 扮牌的技巧圖（一）

用跟分－扮牌的技巧，現在我們具有位置優勢，並且在此前的多局牌中我們都沒有進行過扮牌，此時我們計分牌數量也安全，於是假扮自己已經聽到葵扇，進行了 2/3 底分的加分，大盲位置考慮後選擇了棄牌，於是我們贏得了底分。如圖 7-9 和圖 7-10 所示。

圖 7-10　跟分 — 扮牌的技巧圖（二）

技巧 73
扮牌到更多計分牌的技巧

多數情況下，我們扮牌只是贏得小底分，但是機會合適的話，我們可以嘗試通過扮牌贏得更多的計分牌。這樣做的難度是顯而易見的，做大扮牌最好選擇在多人底分，並且沒有人被深套。要滿足以上條件，我們還必須是一個緊手形象，並且翻牌前是跟分，同時我們手中不是完全沒有牌，這樣我們打得會更自然些，只是不能肯定我們手中的牌在所有人的牌中是不是最大的，通過觀察，所有玩家都沒有形成堅果牌的情況下，我們可以做大扮牌。

【例 45】我們處在莊家位置，底牌是紅心 A、梅花 2，槍口位置叫 1 倍大盲分，中間位置兩位玩家跟分，我們跟分，大盲位置跟分，其餘玩家棄牌。翻牌是梅花 A、葵扇 9、階磚 7，大盲位置加 1/2 底分，槍口位置跟分，中間位置兩位玩家棄牌，我們跟分。轉牌發出階磚 J，大盲位置過牌，槍口位置過牌，此前一直是緊手形象的我們看到此時底分夠大，手中的對 A 牌力不算很小，能夠大於我們的牌僅有順子及 9、7、J 的三條這樣的牌力，同時我們現在還有位置優勢，可以進行扮牌操作，於是我們加了 2/3 底分，大盲位置和槍口位置棄牌，由我們拿下了底分。如圖 7-11 所示。

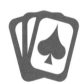

技巧 74
判斷對手扮牌的技巧

判斷對手扮牌通常是一件很難的事情，因為牌局的組合很多，所以我們判斷扮牌時主要根據手中的牌和對手的打牌方式，以及底牌可能的組合來綜合判斷。下面我們舉例說明。

圖 7-11　扮牌到更多計分牌的技巧

【例 46】我們處在槍口位置，底牌是梅花 A 和梅花 Q，選擇 2 倍大盲分入場，中間位置玩家跟分，莊家位置玩家跟分，小盲位置棄牌，大盲位置棄牌。翻牌發出階磚 Q、階磚 9、紅心 6。我們選擇叫 3/4 倍底分（6 倍大盲分），中間位置玩家棄牌，莊家位置跟分，現在場上只剩我們兩人，我們初步判斷，莊家位置是一名打法較兇的玩家，他在翻牌圈如果形成三條 9 或者三條 6，應該會反加我們，但是他沒有這樣做，所以他有可能只是對 9、對 6 或者階磚的聽牌或是順子聽牌。轉牌梅花 2，我們選擇過牌，莊家位置此時叫 1/3 倍底分（約 8 倍大盲分），我們判斷轉牌發出的 2，從牌面上看對我們雙方都沒有幫助，他此時只是用對牌、順子或同花的聽牌進行扮牌，我們可以在腦中計算，如果他是順子聽牌，他的底牌可能是 7 和 8，10 和 J，J 和 K 之類的情況，更小的如 5 和 7，5 和 8 之類的順子聽牌牌力太小，是進入不到轉牌圈的，所以不做計算。以聽牌數量最多的 7 和 8 並且是階磚同花聽牌來計算，他此時的聽牌有 8 + 7 = 15 張，他贏牌的概率是 15/46 = 32%，換句話說我們有 68% 的概率能夠贏得底分，此時底分總共有 7.5 + 6 + 6 + 8 = 27.5 倍大盲分，我叫分 27.5×68% = 18.7 倍大盲分都是合理的。有了這些計算，結合我們牌面的分析，此時我們反加莊家位置 16 倍大盲分，莊家位置玩家考慮再三，此時的勝負概率對他來講已不划算，最終選擇了棄牌，由我們贏下了底分。如圖 7-12 所示。

圖 7-12 判斷對手扮牌的技巧

扮牌技巧

♠

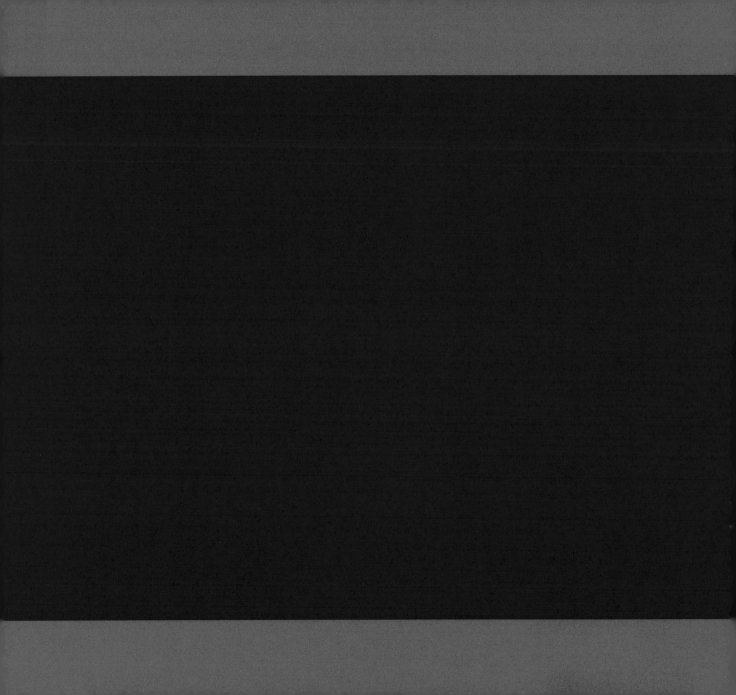

第八部分

特定牌技巧

技巧 75
AK 的技巧

　　AK 有一個特有名詞叫「單打冠軍」。在德州撲克中筆者認為也可以套用此概念，此牌並不是全叫的好底牌，因為 AK 不如一個高對牌實在，實際拿 AK 如果不同色的條件下，只能聽六張牌，每一輪翻牌拿到對牌的可能性只有 12%，你的目標更多是有中大牌概率的牌的玩家，所以拿到 AK 時不要過早地暴露牌力，使人有針對性地操作，在翻牌圈前底分控制在 3 倍盲分左右是比較合理的，讓自己進退自如，不宜使底分過大。

　　【例 47】在一局牌中我們拿到梅花 A、階磚 K，1 倍大盲分進場，沒有人加分，莊家跟分，小盲跟分，大盲過牌，此時我們判斷所剩其他三位玩家沒有高對，都是高單張、同色或低對。翻牌是階磚 Q、葵扇 6、葵扇 3，小盲位置加 1/3 底分，大盲位置棄牌，我們選擇跟分，莊家位置跟分，此時我們考慮有人已經中對 Q 或者同花聽牌，我們判斷小盲位置同花聽牌，莊家位置是一個低對牌。轉牌是階磚 6，小盲位置又叫 1/3 底分，我們選擇棄牌，最後小盲位置以 Q、10 葵扇同色拿下底分，莊家位置為對 7。如圖 8-1、圖 8-2 所示。

技巧 76
翻牌後形成 AA~JJ 的技巧

　　形成大對後，先要觀察其他跟張的情況，如果我們跟張很小，要考慮此時我們並不是大牌。如圖 8-3、圖 8-4 所示。我們手中是梅花 A、紅心 2，翻牌是階磚 A、葵扇 7、紅心 3，對手如果是 AX 都會大於我們，因為他手中除了 A 的那張，都會比我們手中的 2 大。此時，我們如果沒有位置，最好選擇過牌，如果我們有位置，可以選擇跟牌。

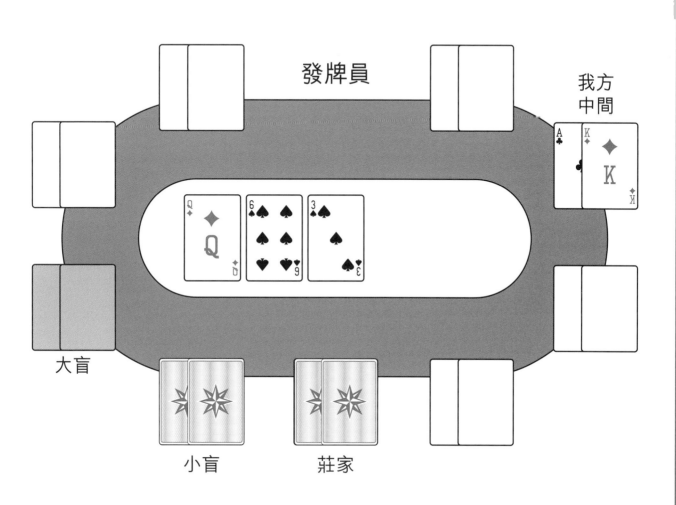

圖 8-1　AK 的技巧圖（一）

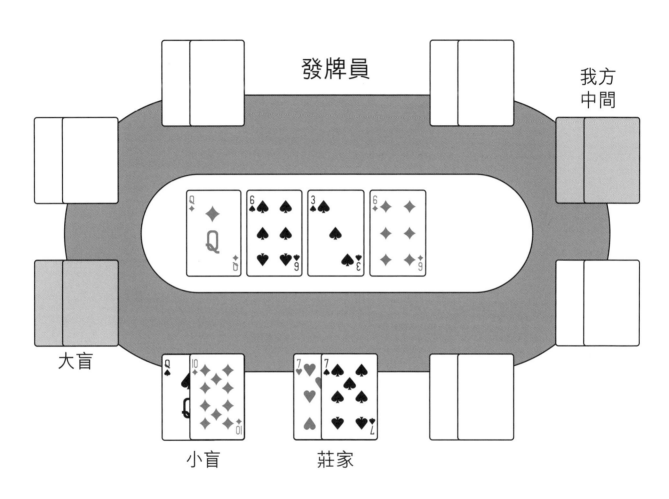

圖 8-2　AK 的技巧圖（二）

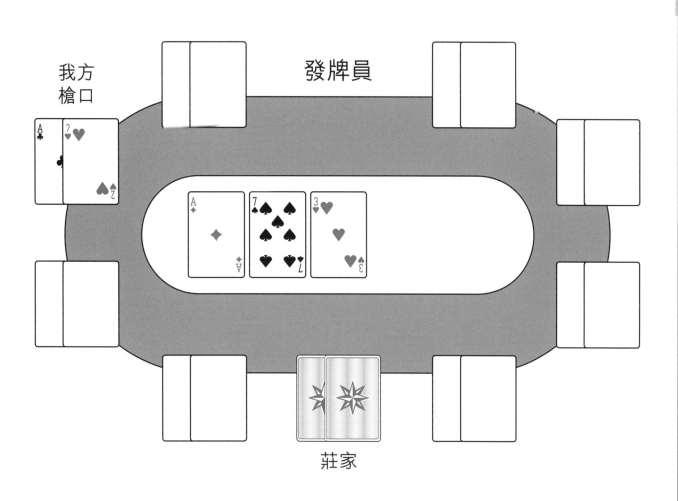

圖 8-3　翻牌後形成 AA~JJ 的技巧圖（一）

特定牌技巧 ♥

127

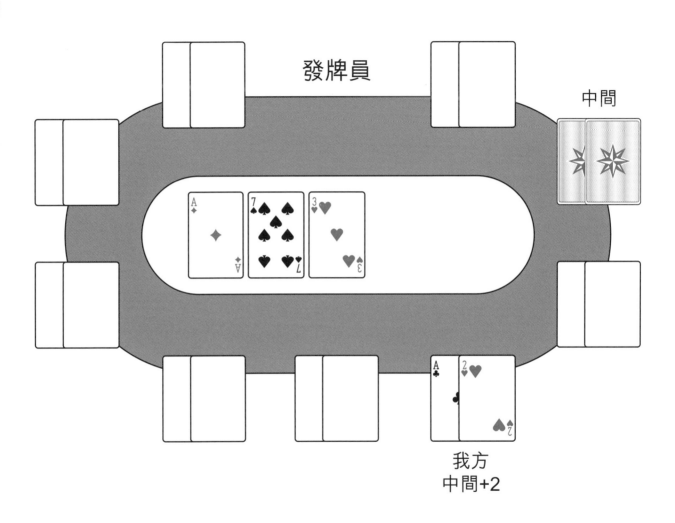

圖 8-4　翻牌後形成 AA~JJ 的技巧圖（二）

如果我們拿到的跟張很大，例如大於等於 Q，那麼此時我們可以考慮我們是最大的牌，我們叫分時就要儘快叫一個使對方跟分感到疼痛，但又不會過大影響底分的計分牌，因為現階段我們可能是最大的牌力，所以我們希望在現階段儘快解決戰鬥，快速贏得底分。

我們手中梅花 A、紅心 Q，處在莊家位置，還剩一位對手處在槍口位置，翻牌是階磚 A、葵扇 7、葵扇 3，對手過牌，我們形成了對 A，跟張是 Q，如果對方也是 AX，可以判斷大概率是大於他的，如果轉牌或河牌後，頂對贏牌概率並不是很大。叫足夠多的計分牌，使得聽順或聽同花要花費不小的代價才能看轉牌或河牌圈，同樣我們又要控制底分的大小，不使底分過大，這樣讓自己在轉牌圈和河牌圈留有轉身的餘地。叫分的多少是由自己計分牌數量和對手計分牌數量決定的，沒有固定的數學公式來計算。如圖 8-5 所示。

技巧 77
翻牌圈後形成對 10 及以下頂對的技巧

形成對 10 和跟牌的關係已經不大，因為翻牌後通過轉牌和河牌圈，對 10 很難形成絕對大牌，此時的牌面我們不宜投入過大。在初學者的牌局中，輸掉計分牌最多的牌局就是拿到對 10 及以下的頂對，如果沒有位置，可以過牌；如果有位置，前面的人加分我們可以小幅跟分，如果前面的人過牌我們可以選擇過牌，或者加一個小分。總之，拿到此種牌型後，我們最大的希望是在翻牌圈結束戰鬥，如果不行，我們也要儘量控制底分的大小。

【例 48】我們手中的底牌是紅心 8 和紅心 9，處在小盲位置，翻牌發出梅花 9、梅花 6、葵扇 2，此時後面還有 4 位玩家，我們雖然形成了對 9，但翻牌的兩張梅花或許有人在聽同花，因此不能肯定自己的牌力，而且沒有位置優勢，我們可以選擇過牌，如果後面有人加分，那麼就要棄牌。如圖 8-6 所示。

【例 49】我們手中的底牌是梅花 10 和紅心 9，處在莊家位置，前面有 4 位玩家，翻牌發出葵扇 10、階磚 5 和梅花 3，如果前面有人叫 1/3~1/2 底分的計分牌，我們可以跟分，但如果轉牌圈遭遇到繼續叫分，我們的牌力沒有增強，就可以考慮棄牌了。如果前面沒有人叫分，一路過牌到我們這裏，我們也可以過牌。但是轉牌圈後如果有人叫 1/3~1/2 底分的話，我們可以跟分也可以棄牌，這種情況等於我們在翻牌圈叫分了等額的計分牌，但卻多看了一張牌。如圖 8-7 所示。

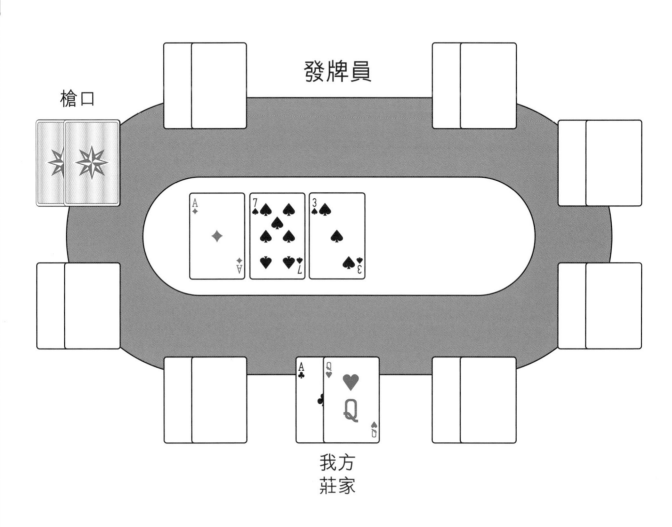

發牌員

槍口

我方
莊家

圖 8-5　翻牌後形成 AA~JJ 的技巧圖（三）

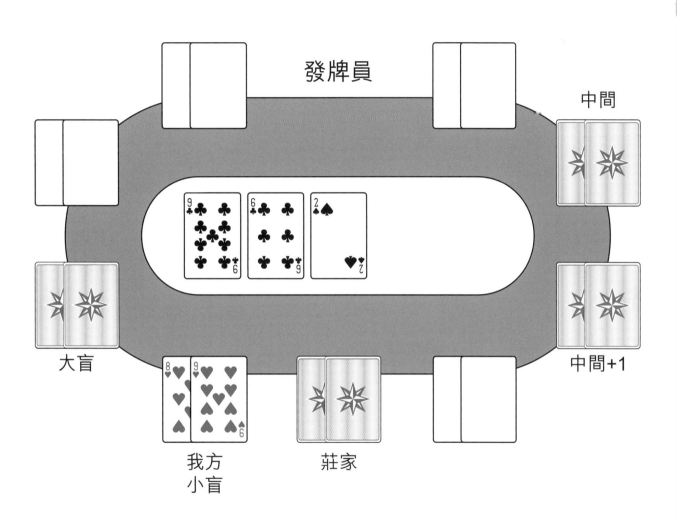

圖 8-6 翻牌圈後形成對 10 及以下頂對的技巧圖（一）

圖 8-7 翻牌圈後形成對 10 及以下頂對的技巧圖（二）

技巧 78
翻牌後形成兩對的技巧

翻牌後形成兩對後的策略比較複雜，要分多種情況來進行說明，但是整體思路是一樣的，在有優勢時建立底分，儘快地贏得計分牌。

（1）形成兩個最大的對牌時

當有位置優勢時，如果對手加分，我們最好的選擇是反加分，因為此時我們基本上是領先的，只有在明顯形成同花或者順子聽牌時，我們才要謹慎些，選擇跟分。如果我們沒有位置優勢，我們加分量應該大於 1/2 底分，這樣可以過濾掉溜入底分的、牌力一般的玩家（因為他反正也要棄牌），同時也可以贏得一些形成單對、順子或同花聽牌的玩家，讓他的聽牌付出更多的計分牌代價。

【例 50】我們手中的底牌是階磚 K 和梅花 J，處在莊家位置，前面有 4 位玩家，翻牌發出紅心 K、階磚 J 和葵扇 5，如果前面的玩家有人加 1/2 底分，輪到我們時可以反加 1 倍底分，結合上面的技巧說明，我們可以判斷，手中的牌是領先的。如果前面人過牌，我們也可以加 1/2 底分，道理相同。如圖 8-8 所示。

【例 51】我們手中的底牌是階磚 K 和階磚 Q，處在小盲位置，後面有 4 位玩家，翻牌發出梅花 K、葵扇 Q 和葵扇 6，我們此時可以叫 1/2 底分，為的是後面如果有聽同花或者已經形成單個對的對手，提高他們的棄牌概率。後面有人會棄牌，那麼也是因為他沒有中牌，即使別人叫分，他也是會棄掉的。如圖 8-9 所示。

（2）形成兩個非最大的對牌時

形成兩個非最大的對牌時，此時如果有位置優勢我們可以選擇加分，如果沒有位置優勢，我們選擇過牌 — 加分，當然兩張底牌都很小而且不同色是很難進入到翻牌圈的。要使自己的分數最大化，如果對手有中大對的情況，他也不會輕易跑掉，下面我們舉例說明。

【例 52】我們手中的底牌是葵扇 7 和紅心 6，處在莊家位置，前面還有四位玩家，翻牌發出階磚 A、梅花 7 和葵扇 6，小盲位置過牌，槍口位置加 1/3 底分，中間位置玩家棄牌，輪到我們，此時我們判斷，前面的玩家可能是形成了對 A、對 9 之類的單對，或是在順子聽牌，可以進行反加 1 倍底分的操作，這樣的計分牌數量他們是很難棄牌的，同時也提高了他們的棄牌概率。如圖 8-10 所示。

圖 8-8　翻牌後形成兩對的技巧圖（一）

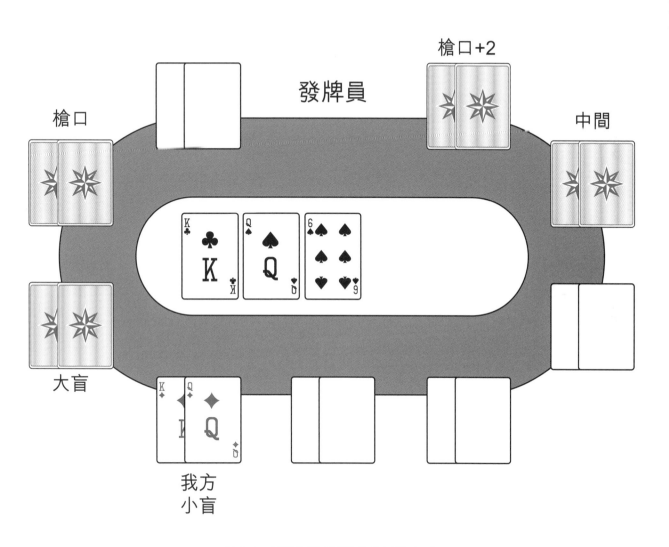

圖 8-9　翻牌後形成兩對的技巧圖（二）

發牌員

槍口

中間

小盲

我方
莊家

中間+2

圖 8-10　翻牌後形成兩對的技巧圖（三）

技巧 79
翻牌圈有利位置形成三條的技巧

在翻牌圈有利位置形成三條，無論是明三條還是暗三條都是非常強勢的牌，我們有位置優勢時要最大限度地放大這個優勢，儘量做大底分，但是又不可把對手嚇跑，這個尺度的把握及加分或跟分的技術運用，是我們贏得大底分必須研究的，下面我們舉例說明。

【例 53】我們手中的底牌是紅心 8 和葵扇 8，處在莊家位置，翻牌前跟分入場，翻牌發出階磚 K、梅花 8 和葵扇 7，此時底分有 5 個計分牌，如果前面的玩家都是過牌至我們這裏，我們可以進行 1 倍底分的叫分，如果前面的玩家有叫分，我們可以進行加分，加分的量就是 1 倍底分，與他們過牌到我們這裏時，我們叫分的量是相同的。如圖 8-11 所示。

【例 54】我們手中的底牌是紅心 8 和梅花 8，處在莊家位置，翻牌前跟分入場，場上玩家還有 4 人，翻牌發出葵扇 K、葵扇 8 和葵扇 7，我們注意到翻牌圈的三張牌是同一花色，此時我們有位置優勢，如果前面的玩家有叫分，我們應以跟分為主，如果有玩家叫分數量較大，我們是可以考慮棄牌的。圖 8-12 所示。

【例 55】我們手中的底牌是梅花 7 和梅花 8，處在莊家位置，翻牌前跟分入場，場上玩家還有 4 人，翻牌發出葵扇 K、紅心 8 和葵扇 8，處理方法與上一例相近，我們應以跟分為主，如果都沒有玩家叫分，我們也可叫一個小分，過濾掉一些手中沒有中牌的玩家，到轉牌圈及河牌圈獲得更有價值的牌，再對他們主動叫分，從而贏得計分牌。如圖 8-13 所示。

圖 8-11　翻牌圈有利位置形成三條的技巧圖（一）

圖 8-12 翻牌圈有利位置形成三條的技巧圖（二）

圖 8-13　翻牌圈有利位置形成三條的技巧圖（三）

技巧 80
翻牌圈不利位置形成三條的技巧

在翻牌圈不利位置形成三條要比在有利位置時複雜得多，在不利位置時我們可以先叫一個小分如 1/3 底分，如果被加分不超過 1 個底分可以跟分，但是再多就要根據牌面分析，有跟分和棄牌兩種選擇。此外，如果後面有玩得比較兇的對手，我們可以叫一個較 1/3 底分多一些的分，如 1/2 至 2/3 底分，下面我們舉例說明。

【例 56】我們手中的底牌是紅心 8 和葵扇 8，處在小盲位置，翻牌前跟分入場，場上玩家還有 4 人。翻牌發出葵扇 A、階磚 8 和梅花 5，此時我們可以叫 1/3 底分，後面的人可能會選擇跟分，也可能會加分，如果加分的數量不超過 1 倍底分，我們甚至可以反加分到 1 倍底分。如圖 8-14 所示。

【例 57】我們手中的底牌是葵扇 9 和葵扇 8，處在小盲位置，翻牌前跟分入場，場上玩家還有 4 人，翻牌發出梅花 K、階磚 8 和紅心 8，此時我們可以過牌，如果後面有玩家加分，我們是以跟分為主。另外，後面的對手中，如果有打法較兇的玩家，我們也可以叫 1/3 底分，為的是讓對手也進入底分，套住對手，當然如果對手進行了加分，我們就不要進行反加分了，再做反加分等於是告訴對手我們此時手中的牌就是三條 8。如圖 8-15 所示。

【例 58】我們手中的底牌是梅花 8 和葵扇 8，處在小盲位置，翻牌前跟分入場，場上玩家還有 4 人，翻牌發出階磚 K、階磚 8 和階磚 3，此時我們最好選擇過牌，後面的玩家有叫分的話，我們可以跟分。最好不要叫分或者加分了，因為此時的對手有聽同花的可能性。如圖 8-16 所示。

圖 8-14　翻牌圈不利位置形成三條的技巧圖（一）

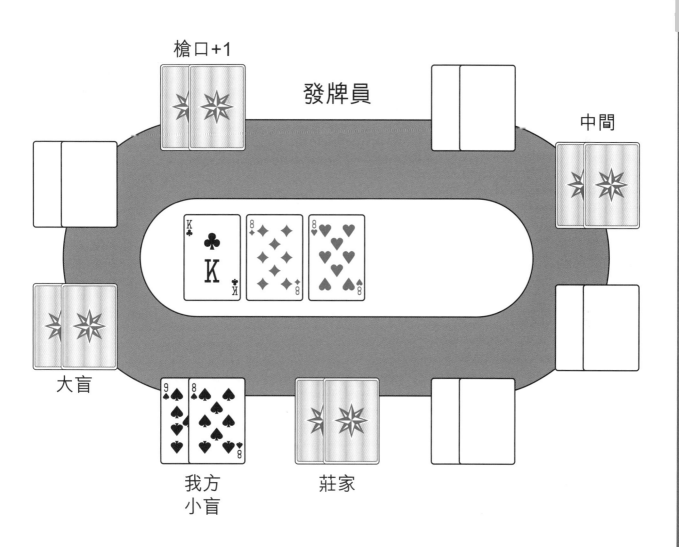

圖 8-15　翻牌圈不利位置形成三條的技巧圖（二）

圖 8-16　翻牌圈不利位置形成三條的技巧圖（三）

第九部分

高級提升技巧

技巧 81

翻牌前全叫的技巧

在沒有位置時，我們可以選擇在拿到很差的牌時選擇全叫，先決條件：前面所有的玩家已經棄牌，我們只是打沒有說過話的人；這時底分的勝負概率要足夠合理。

在有位置時，我們拿到一手足夠好的牌，這時全叫給所有溜入場的對手以很大的壓力。因為我們的牌足夠好，即使有人跟分我們也會有大於 50% 的贏牌概率。

全叫後會給對手造成很大的心理壓力，一些可打可不打的牌，一般玩家都不會選擇打，這樣就會排除很多卡順或同花的牌型。

技巧 82

翻牌後對抗多玩家的技巧

多玩家的牌局，局面會更加錯綜複雜，對手愈多，我們的底牌小於對手底牌的概率就愈大。對抗多玩家經常會遇到以下幾種情況：第一，當我們有好牌時，我們應該打得儘量快一些，選擇叫分或加分，一是希望對手能跟我們的牌，二是即使對手不跟我們的牌，也可以減少玩家的數量；第二，儘量不要做扮牌，因為在多玩家對抗時，總有人是拿着好牌進場的，我們很難同時扮牌多人，如果被好牌跟分，是很難處理的；第三，當我們有好牌時，可以通過過牌 — 加分的操作，贏得一些牌局。當我們的牌不足夠大時，在多玩家的局面中，要減少過牌 — 加分這類複雜的操作。

【例 59】我們在小盲位置拿到紅心 A、葵扇 10，同時有兩個玩家（大盲位置和莊家位置）進入翻牌圈，翻牌梅花 A、階磚 10、紅心 6，我們選擇過牌，大盲位置計分牌較少，所以選擇全叫，莊家位置會以為我們的牌力較弱，而想跟分拿下大盲位置，如果選擇跟分，對我們來說正是想要的，我們可以一舉拿下兩個玩家的計分牌。如圖 9-1 所示。

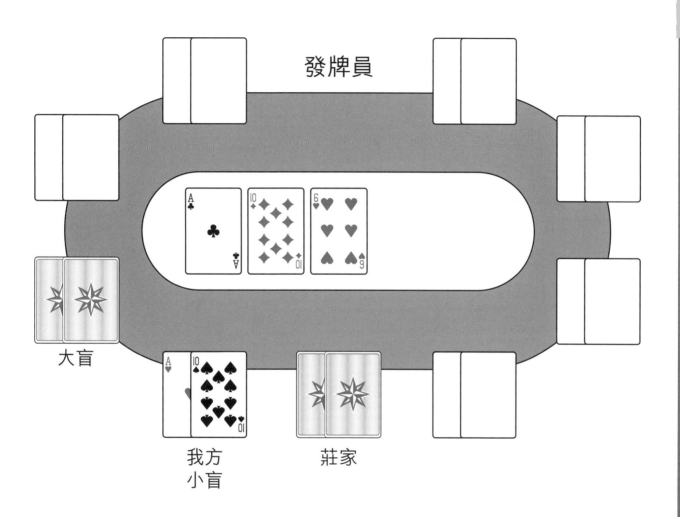

圖 9-1　翻牌後對抗多玩家的技巧

技巧 83
翻牌後沒有中牌的技巧

翻牌後如果沒有中牌，但是我們位置較好，只剩下三家及以下玩家，而且手中牌雖然沒中，但是仍有中牌可能，那麼我們就可以通過過牌、少量叫分的方法，進入到轉牌圈，當然如果轉牌圈也沒有中牌，就可以棄牌了。如果剩下的玩家數量在四家以上，即使我們拿有 AK 同色，沒有中牌的話，如果被加分，也可以考慮棄牌了。

【例 60】我們在莊家位置拿到 AQ 梅花同色，共有四個玩家跟分進入翻牌圈，翻牌是葵扇 K、紅心 9、葵扇 8，前方玩家加 1/3 底分，我們沒有中牌，其實這時是可以考慮棄牌了。如圖 9-2 所示。

技巧 84
在轉牌圈後牌力提高的技巧

如果我們拿到一手好牌，但是翻牌圈發出的牌對我們沒有任何的幫助，我們儘量不要把底分做大，在轉牌時翻出一張與前面不相關的牌時，我們的牌力可能會增強，也可能會被對手認為增強，當然，情況也要分為我們此時是在有利位置還是在不利位置，我們的做法略有不同，下面舉例進行具體說明。

【例 61】我們手中的底牌是梅花 A 和梅花 Q，處在小盲位置，翻牌發出葵扇 9、紅心 7、紅心 2，我們在過牌後，後面的玩家叫了 1/3 底分，我們跟分。轉牌發出紅心 A，我們判斷後面的玩家牌力，可能有對 9、對 7 之類的對牌，或者是順子聽牌，我們可以選擇過牌，後面加分的玩家就是翻牌圈有中牌的玩家，因為轉牌發出的 A 與翻牌的三張是沒有關係的，在下一輪河牌時我們再針對他進行操作；另外我們也可以叫 1/2 底分，來提高他們的棄牌概率。此外，即使轉牌沒有發出紅心 A，比如發出的是紅心 K，我們也可以進行叫分，因為我們知道 K 這張牌對於對手的幫助也是不大的。如圖 9-3 所示。

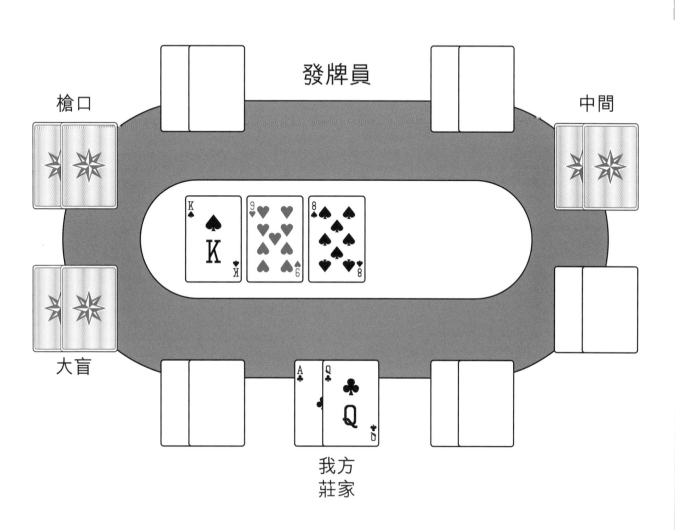

圖 9-2　翻牌後沒有中牌的技巧

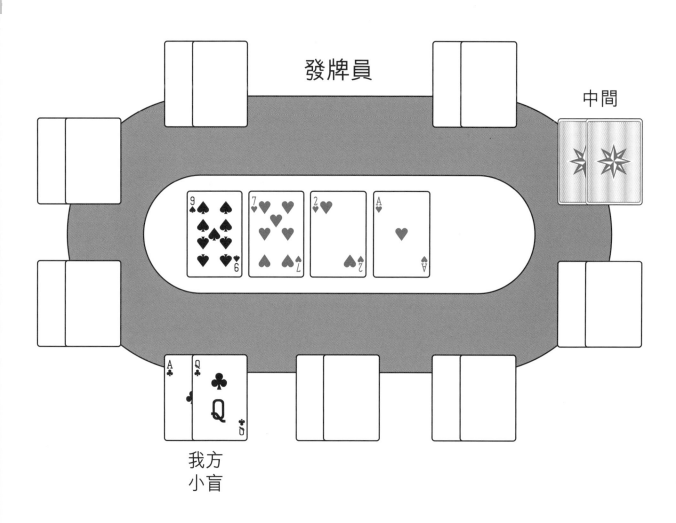

圖9-3　在轉牌圈後牌力提高的技巧圖（一）

一學就會的100個德州撲克實戰技巧

【例 62】我們手中的底牌是梅花 A 和梅花 Q，處在莊家位置，翻牌發出葵扇 9、紅心 7、紅心 2，我們可以過牌或者跟一個小分（如果前面玩家叫了大分，可以猜測是中了三條，就要格外小心），轉牌發出葵扇 A，如果前面玩家過牌，我們可以進行加 1/2 底分，如果前面有加 1/2 底分的話，我們知道他們並沒有中特別大的牌，而此時我們還有位置優勢，可以反加 1 倍底分，讓前面的對手難以抉擇。如圖 9-4 所示。

圖 9-4　在轉牌圈後牌力提高的技巧圖（二）

技巧 85

河牌圈前追牌的技巧

　　人們往往輸掉計分牌最多的時候，就是不停地追求聽牌的時候。甚麼時候追牌是有兩個隱含條件的，一是你追求的聽牌是否概率夠大，數量夠大；二是隱含的底分勝負概率是否支持你的追牌。

　　【例 63】我們的底牌是梅花 6、梅花 7，翻牌圈和轉牌圈翻出梅花 K、紅心 5、階磚 7、梅花 8，那麼在河牌圈我聽 4、9 順牌，梅花同花，還有 7 的三條，共 17 張牌，中牌概率約為 37%。像這種牌我們可追。如圖 9-5 所示。

　　【例 64】同樣，如上例。我們的底牌是梅花 6、梅花 7，翻牌圈和轉牌圈翻出階磚 K、紅心 5、葵扇 J 和梅花 9，那麼在河牌圈聽牌只有四張 8 湊成順牌，中牌概率僅為 9% 左右。像這種牌我們就不可追。

　　【例 65】同上，在河牌圈前底部已有 100 個計分牌，某個玩家又叫分 50 個計分牌，那麼我們需要至少叫分 50 個計分牌才能進入河牌圈，也就是計分牌勝負概率是 3：1，也就是說我們的贏牌可能要大於 25% 才值得，那麼【例 63】可以叫分，【例 64】則不行。

技巧 86

河牌圈前卡牌跟分的技巧

　　如果到了河牌圈，我們這是卡順或同花聽牌，這裏就有一個概率問題來配合我們的跟分，下面我們舉例説明合理的跟分比例。

　　【例 66】某一局牌中我們的底牌是紅心 8 和紅心 7，翻牌發出的是紅心 A、葵扇 8、階磚 2，轉牌圈發出紅心 4，此時我們是聽同花的牌，共有聽牌 9（13-4）張，聽牌概率為 9/（52-2-4）=9/46=19.56%，約 20%，所以我們隱含勝負概率是 5：1，假如底分此時共有 20 個計分牌，那麼叫分小於 4 個計分牌都是合理的。如圖 9-7 所示。

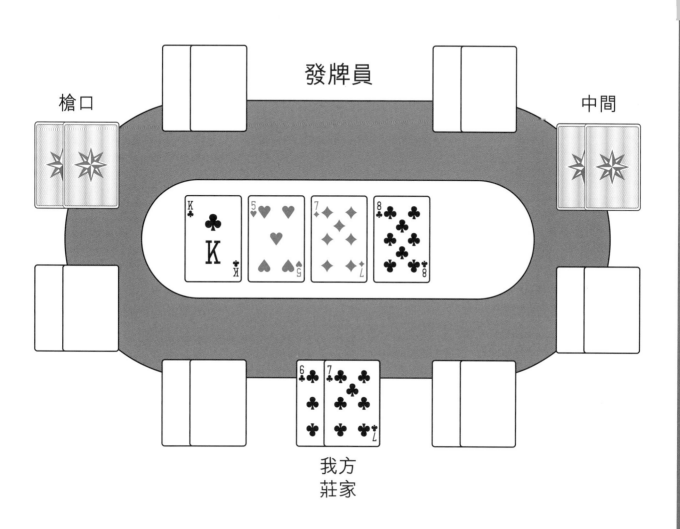

圖 9-5　河牌圈前追牌的技巧圖（一）

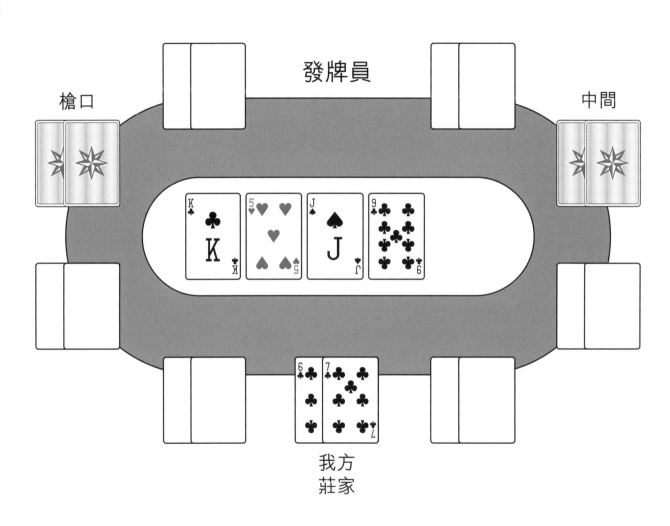

發牌員

槍口

中間

我方
莊家

圖 9-6　河牌圈前追牌的技巧圖（二）

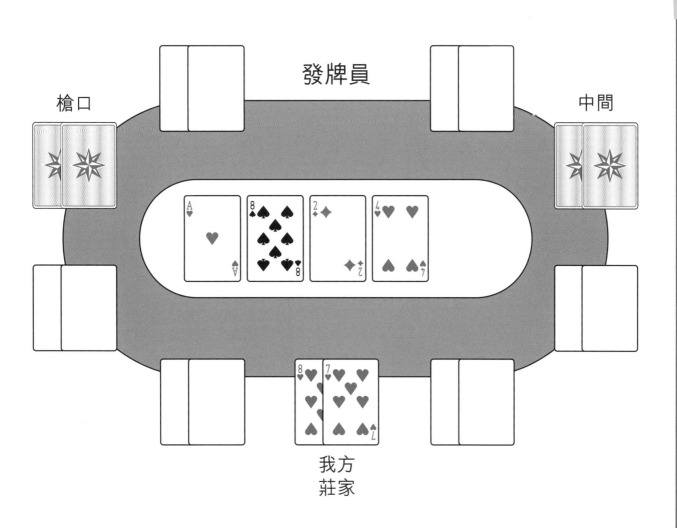

圖 9-7　河牌圈前卡牌跟分的技巧圖（一）

【例 67】某一局牌中我們的底牌是紅心 8 和梅花 7，翻牌發出的是紅心 K、葵扇 6、紅心 8，此時我們是聽順子的牌，共有聽牌 4 張，聽牌概率 4/（52-2-4）=4/46=9%，約 10%，我們的隱含勝負概率是 10：1，也就是說底分此時有 20 個計分牌時，我們叫分量少於 2 個計分牌是合理的。如圖 9-8 所示。

【例 68】某一局牌中我們的底牌是梅花 8 和梅花 7，翻牌發出的是梅花 K、紅心 6、階磚 8，轉牌發出的是梅花 4，此時我們有同花及順子的聽牌，其中聽同花 9 張，聽順子 3 張，聽牌一共是 9+3=12 張，聽牌概率 12/46=26.1%，約 25%，我們的隱含勝負概率是 4：1，即如果底分此時有 20 個計分牌，我們的叫分量少於 5 個計分牌是合理的。如圖 9-9 所示。

技巧 87

聽順或者聽同花在河牌圈後沒中的技巧

聽牌沒中是一個被動的情況，但是我們爭取通過分析前期底牌、計分牌數量變化，得到一個更合理的方式，如果已形成一對可以過牌來與最後的玩家比大小，如果被對手反加分，根據計分牌數量和底牌分析來確定是否跟分，也可以反加分對手，但是在小牌局中，到了河牌圈是很難通過扮牌成功的。

【例 69】我們手中的底牌是紅心 K 和梅花 Q，此時場上只有一位對手，翻牌圈發出階磚 9、紅心 J 和葵扇 Q，轉牌圈發出紅心 6，河牌圈發出梅花 5，如果我們此時處於不利位置，如圖 9-10 所示。

① 我們過牌的話，對手如果沒有成牌應該也會過牌，這樣翻牌比大小。對手如果叫一個小分，他有可能是形成對牌，我們此時手中的對 Q 也是最大的，可以進行跟分甚至根據對手所剩計分牌數量進行反加分，對手如果叫了大分，那麼他可能已經成順子，我們就應該謹慎起來，或許就要棄牌了。

② 我們也可以選擇叫一個小分如 1/4 底分，如果對手跟分的話也是翻牌比大小，如果對手加分於我們，說明他有可能已經形成順子，一般情況下不應當繼續跟分了，也可以根據他的打牌風格及牌局情況，跟分後翻牌。

圖 9-8　河牌圈前卡牌跟分的技巧圖（二）

圖 9-9　河牌圈前卡牌跟分的技巧圖（三）

圖 9-10　聽順或者聽同花在河牌圈後沒中的技巧圖（一）

③ 我們還可以選擇直接叫一個大分，扮牌為自己已經形成了順子，但是如果這樣，對手也中了順子，會令我們損失大量計分牌，並且在小計分牌牌局中，玩家到了河牌圈往往扮牌是沒有效果的。

總體來說，在不利位置時過牌是個較好的選擇。

如果我們此時處於有利位置，如圖 9-11 所示，對手過牌的話，我們可以認為他沒有中牌，我們叫 1 倍底分甚至比這更大的一個底分也是可以的。如果對手叫了一個小分如 1/2 底分，我們可以跟分，翻牌比大小我們未必是輸的，如果對手叫分的計分牌數量較大，我們可以選擇棄牌或者對於如果是一個打法較兇的玩家，可以跟分開牌來看一看。

總體來說，在有利位置時，叫分是一個更好的選擇。

技巧 88
分析翻牌是否安全的技巧

翻牌是否安全是相對而言的，有些牌對於你是安全的，對於別人就是危險的，反之亦然。那麼這就牽扯到一些分析的技巧，我們舉例說明。

若我們手中是對 8，翻牌如圖 9-12 和圖 9-13 所示都是安全的，因為對手很難湊出比我們手中對 8 大的牌。

我們手中同樣是對 8，翻牌如圖 9-14 和圖 9-15 所示，就比較危險，無論對手聽順或者聽對，都會比我們大，這就是相當危險的翻牌了。

如圖 9-16 和圖 9-17 所示，翻牌為梅花 10、梅花 8、梅花 J，如果我們手裏的是階磚 7 和紅心 7，那麼對我們來說就相當危險，但如果我們手中是梅花 7 和葵扇 7，則是相當安全的翻牌。

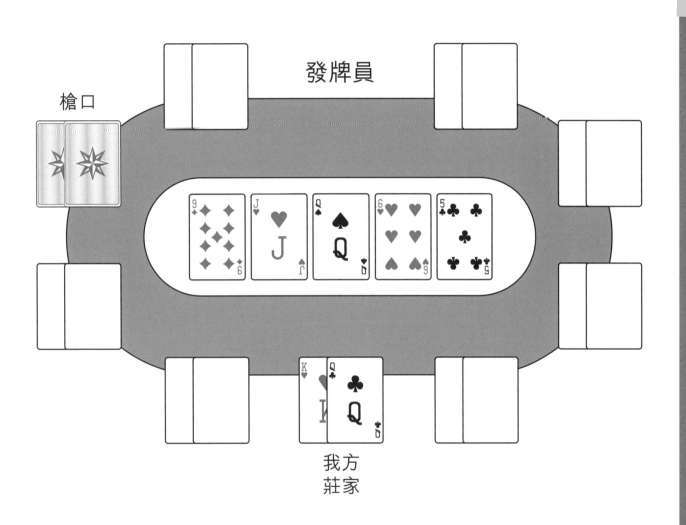

圖 9-11　聽順或者聽同花在河牌圈後沒中的技巧圖（二）

圖 9-12　分析翻牌是否安全的技巧圖（一）

圖 9-13　分析翻牌是否安全的技巧圖（二）

高級提升技巧 ♥

發牌員

槍口

中間

我方
莊家

圖 9-14　分析翻牌是否安全的技巧圖（三）

圖 9-15　分析翻牌是否安全的技巧圖（四）

圖 9-16　分析翻牌是否安全的技巧圖（五）

圖 9-17 分析翻牌是否安全的技巧圖（六）

技巧 89
重大變化後應對的技巧

　　應對重大變化前，我們首先要明白在德州撲克中甚麼是重大變化，有玩家打立出局，有新玩家加入，有玩家明顯改變了打牌策略，牌桌上發生了較大底分的輸贏，有玩家「輸贏上頭」等。這時候，我們就要馬上思考一下我們的策略需不需要變化，我們的打牌風格需不需要變化，我們是應該更保守一些還是更加兇狠一些，這些都是在發生以上變化時，我們應該重新思考的問題。

　　若一個玩家在我的右側位置，原來打法較兇，上把輸掉手中一半計分牌後他會變得保守起來，而我打得比較保守，此時我們可以利用他在重大變化後轉為保守打法時，擴大我們的底牌範圍，變得略微兇狠一些，這樣有利於我們贏得更多計分牌。

技巧 90
分辨叫分習慣的技巧

　　通常來説我們觀察某一個玩家四五把牌後，就可以觀察出他一定的叫分策略，這些策略主要如下。

　　當有些玩家扮牌喜歡叫大分，尤其是河牌圈扮牌叫大分時，我們可以與他打到河牌圈進行跟分；

　　當有些玩家翻牌圈後無論是否中牌都會扮牌，但是在轉牌圈不會扮牌時，我們可以與他打到轉牌圈，如果此時他在轉牌圈加分，我們就應當小心他此時不是扮牌，而是手中有大牌，如果我們手中的牌不夠大，可以選擇棄牌了，如果此時他過牌，我們可以判斷他手中無牌或者扮牌，進行加分操作就可以贏得底分；

　　當發現有些玩家拿到弱牌時會叫小分時，我們可以叫大分，將他們打跑；

　　當發現有些玩家只在有好牌時才會叫分時，我們要打得小心一些，選擇底牌的範圍也小一些，這些玩家只有在叫小分時才能贏得計分牌，只有在我們手中的牌足夠大時再加分。

技巧 91
改變打法時機的技巧

　　要想贏得所有的對手，你的打法就不能一成不變，對不同的對手選擇不同打法是成為一個好的玩家必不可少的。有時打得保守一些是對的，有時打得兇一些是對的，如果對手很緊，打得很保守，我們就可以偷底分或者扮牌，如果對手很兇，我們就可以打得保守些，在有好牌後再擊敗他們。當然，對同一個玩家我們也要改變策略，使對方摸不清我們的打法，進而得到更大的贏牌概率。

技巧 92
多人底分的處理技巧

　　多人底分是最難處理的局面，在這時多數情況下，棄牌是一個簡單而又正確的選擇。當多人選擇棄牌，你很難贏得大的計分牌，那麼在這裏我們適當加入扮牌和半扮牌的技巧，過濾掉一些牌力不大，或是保守型玩家是一個有效的方法，但是這需要精確計算你手中的牌是否值得扮牌。怎樣的牌值得扮牌，我們舉例説明。

　　【例 70】我們處在莊家位置，拿到 6 和 7 紅心同色，前面有兩人叫分，我們跟分，小盲位置棄牌，大盲位置過牌，還剩 4 位玩家。翻牌三張牌為葵扇 A、梅花 8、階磚 4。隨後大盲位置棄牌，順序輪到第一個位置的人過牌，第二個位置的人過牌，我們可以叫分，讓對方以為我們湊到了對 A 或是兩對，如果對手湊到牌的概率不大，會選擇棄牌。如圖 9-18 所示。

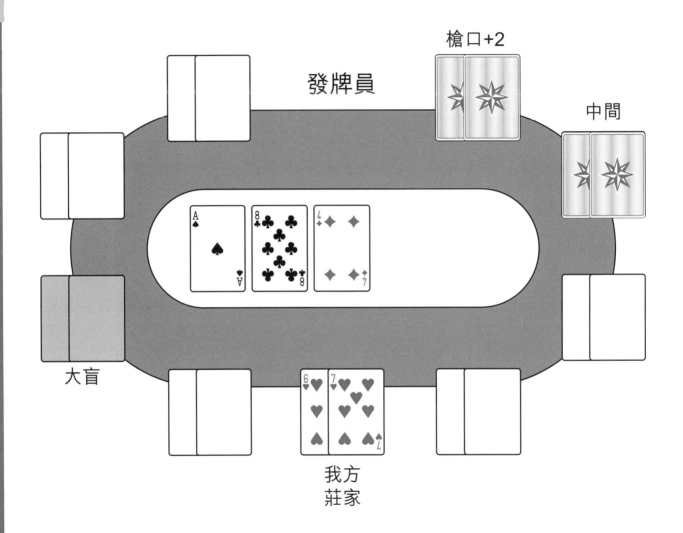

圖 9-18　多人底分的處理技巧

技巧 93
同花價值辨別的技巧

　　德州撲克的玩家都知道同花色的五張是大牌，但其實要湊到五張同花的概率要比　般人想像的小，只有 20%。也就是説，當我們底牌同色，堅持打到河牌圈，只有 20% 的概率湊成同花。同時，同樣的點數大小的底牌，同花色相比不同花色，勝率只能提高 3% 左右，也是很小的概率，因此，我們在打牌時更要注意點數的大小。

技巧 94
孤注一戰的技巧

　　孤注一戰的技巧是根據枱面變化引起的一種戰法，一旦成功，可以使你的計分牌翻倍積累，很容易得到非常大的戰果。在翻牌圈或轉牌圈後全叫或至少遠大於一般叫分範圍的計分牌數量。

　　孤注一戰的前提有三個：第一，有玩家已經輸贏上頭，並且他的計分牌要少於你的計分牌，在他拿到一副中等牌力以上時，你就可以使用此技巧；第二，拿到好牌時，使別人認為我們已經輸贏上頭，使別人對我們叫分很大的計分牌或者全叫，當然這需要很大的技巧，包括線下打牌時動作的表演；第三，通過持續叫分，使玩家已投入較多計分牌，不忍放棄，此種技巧不同扮牌，一切前提是我們有好牌的概率要比對方多很多時才可使用

　　【例 71】我們手中底牌紅心 5、紅心 6，處於莊家位置，小盲位置剛剛輸了一把大牌，在槍口位和中間位各有一個玩家叫 1 倍大盲分，此時到我們選擇，我們的目標是打到小盲位置的計分牌數量，並且此時我們的牌力領先，所以我們加分 1 倍底分，他們三人小盲、槍口、中間位跟分。翻牌是紅心 4、葵扇 9、梅花 3，此時我們卡順聽兩張牌 7 和 2，小盲位置叫 1 倍底分，槍口位置平跟，中間位棄牌，我們考慮他們拿到三條的可能性很小，有可能小盲位是高對，他叫分是認為我們都沒有中牌，他在此

時最大，我們判斷槍口位沒有加分是一把不捨得棄的牌，但是明顯沒有中牌，槍口位的目的也是要打上頭的玩家，雖然我們沒有中牌，但是還有兩張牌沒有翻，此時我們卡兩張順，相對於他們此時我們的中牌的概率是最大的，只是此時沒有成牌，所以我們沒有加分，只選擇了平跟。

轉牌是紅心 J，此時我們又多出同花聽牌，小盲位置過牌，槍口位過牌，此時我們判斷他們都沒有中牌，小盲位是對 10 以上的可能性價高，因為如果是對 K 以上，他會更激進，也不會是對 J，那麼槍口位不應該是對牌，我們估計是 A 高張或 KQ，也有可能是同色，但一定不是紅心，因為如此高張中牌，他就會打得比現在兇，所以槍口位置應該只是卡一張順聽牌，而我們此時卡順及同花，共有 15 張聽牌（紅心剩餘 9，加其餘花色 2 和 7），我們中牌概率最大。這時我們發現小盲位置已經叫分的計分牌是他所剩計分牌的一半，我們選擇叫了與他所剩計分牌相近的計分牌數量。此時我們分析小盲位置的心理活動是上一把已經輸了較多計分牌，此時要投入的計分牌和全叫沒有區別，並且他認為手中的對牌處於領先，選擇了全叫。這時，槍口位置猶豫再三，因為已經深度套入計分牌，並且他也卡順或者高對聽牌，選擇了跟分。殊不知他的聽牌已經被小盲位置佔據幾張，所以我們估計他們聽牌的數量只有 4~5 張，只有我們手中聽牌數量的 1/4，本只想孤注一擲，打掉上頭的小盲位置玩家，驚喜的是又套進一個人。河牌是紅心 3，槍口位置選擇過牌，我選擇按照槍口位置剩餘計分牌數量叫分，目的有二：一是如果我判斷錯誤，他也是高對，河牌不會幫到他；二是如果我判斷失誤，他已經成順，認為我在扮牌，由於深度套牢計分牌，所以他無論如何也會選擇跟分看底牌。亮牌後果然如我們所料，小盲位置是對 10，槍口位置為 A、K 梅花同色。此一把我們的計分牌增加近三倍。如圖 9-19、圖 9-20 所示。

技巧 95
扔掉大牌的技巧

扔掉大牌是德州撲克打牌能力提升的重要標誌，遇到以下幾種情況時，我們需要扔掉大牌：第一，明顯讀出我們手中所謂的大牌沒有對方大；第二，我們中牌的概率明顯小於對方中牌的概率；第三，保守型玩家不停加分時；第四，底分勝負概率明顯不合理，如果跟分輸牌會吃大虧。

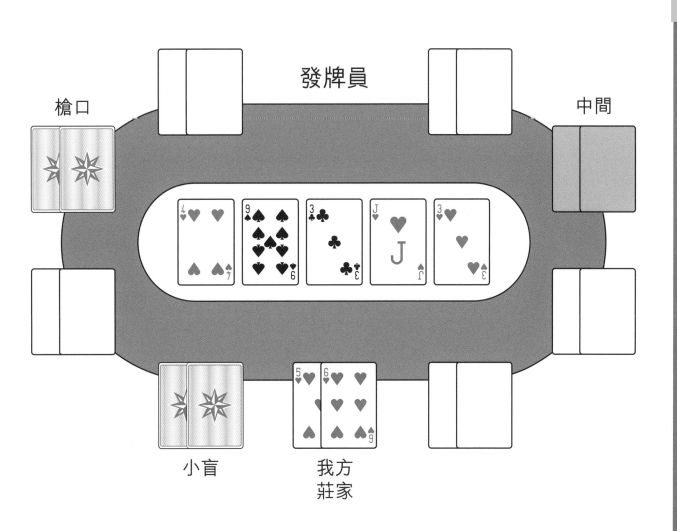

圖 9-19　孤注一戰的技巧圖（一）

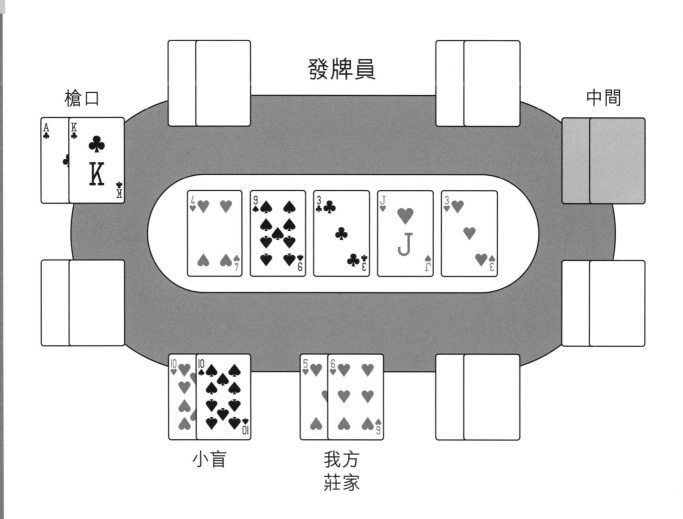

圖 9-20　孤注一戰的技巧圖（二）

【例 72】我們處在大盲位置以梅花 Q、階磚 Q 進入翻牌圈，目前桌上除了我們，還有中間位置玩家、莊家位置、小盲位置。翻牌後是紅心 K、紅心 6、葵扇 6。小盲位置過牌，我們過牌，中間位置叫 1/2 底分，莊家位置跟分，小盲位置跟分，我們初步猜測中間位置玩家有中牌或者有起手對牌，莊家位置應該類似，或者沒有牌只是因為有位置優勢，想去操作，小盲位置玩家可能沒中牌，只是拿到如 A 高張跟分到下一輪多看一張牌，我們目前還不能判斷自己領先還是落後，但手中的對 Q 並不小，於是選擇跟分。轉牌是階磚 10，小盲位置繼續過牌，我們同樣過牌，中間位置叫 1/2 底分，莊家位置跟牌，小盲位置棄牌，此時我們可以推測中間位置玩家已經成牌，並且可能已經中了如對 K 或者 6 的三條，所以他主動叫分，而莊家位置可能是在聽同花，同時還有聽順牌的一部分可能進行了跟分，或者還有更大的牌，目前是隱藏實力，小盲位置棄牌應該是沒有聽到任何牌，此時的勝負概率已經不合理所以選擇了棄牌。此時我們考慮自己手中對 Q 已經無法湊成順牌以及同花牌，而對 Q 無法贏下對 K，三條 6 以及可能的順牌和同花，能夠幫助我們贏得底分的牌型幾乎只有三條 Q，但是三條 Q 還贏不了順牌和同花，思考良久，選擇棄牌會是一個正確的選擇。如圖 9-21 所示。

技巧 96
偷盲失敗節奏變化的技巧

在真實的比賽中，你進場偷盲很有可能被對手加分，所以有可能你進場偷盲就會輸掉更多的計分牌，這時就要運用一些技巧來避免更大的損失。技巧是反加與棄牌在表面上無規律跡象時進行的有規律、有計劃地實施。

【例 73】同上一例。如果在我們偷取盲分時只有一個人跟分且我們輸掉，那麼我們的一輪牌要花費 9×1+3+6+6=24 個計分牌單位，在下一輪牌中，假設某一把被加分 12 個計分牌單位時，我們選擇反加並偷取盲分成功，我們能夠贏得的計分牌是 9×1+3+6+6+12=36 個計分牌單位，而我們打這兩輪牌總共需要花費的計分牌數是 24+18（9+3+6）=42 個計分牌單位，等於說，運用這種節奏變化，我們淨花費了 42-36=6 個計分牌單位，參與了兩輪共 18 把牌局，多出了無數的贏牌可能性。

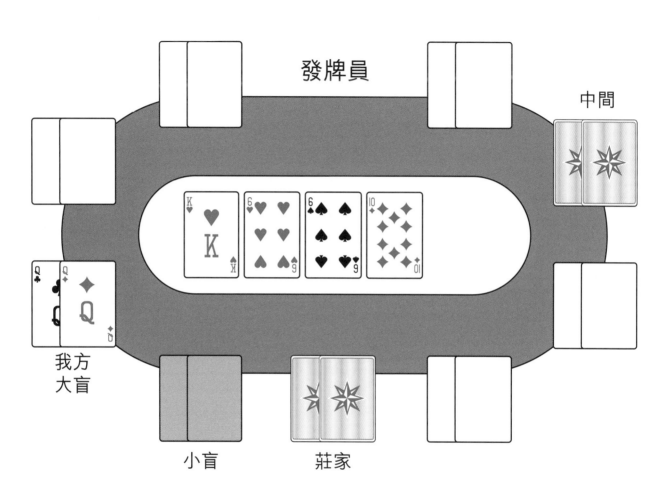

發牌員

中間

我方
大盲

小盲　　　　莊家

圖 9-21　扔掉大牌的技巧

技巧 97
小計分牌時應對的技巧

　　這裏我們先給出一個概念，20 倍大盲分為警戒線，如果低於 20 倍大盲分，就叫以說是小計分牌階段了，如果小於 10 倍大盲分就是非常小的計分牌，如果我們成為小計分牌，牌桌上很多人都會針對我們，偷盲的概率很小，此時我們要做的就是溜入，在翻牌圈做文章，翻牌圈後因為形成對牌，或是同花、順子聽牌概率較大，而成牌概率相對較小，此時是一個心理盲區，在此時進行扮牌或半扮牌的贏牌概率是很大的。許多玩家喜歡底牌是對牌，翻牌前進行全叫，實際上並不是一個很好的選擇，因為你的全叫對於別人也是安全計分牌，並且此時全叫後的成牌可能性太多，起不到很好的震懾性作用，這並不是一個很好的選擇。

　　【例 74】在某一局牌中，我們僅剩 9 個大盲分，拿到的底牌是階磚 A 和梅花 6，處在大盲位置，前面有 4 位玩家叫分入場，現在我們的計分牌數量很少，猜測前面玩家中至少有 2 個人是想針對我們，此時我們同樣選擇過牌看看誰針對我們。翻牌發出階磚 10、階磚 7 和階磚 2，此時的牌面是有同花成牌的可能性，且其他人也是這麼認為，如果最後真的是同花，我們手中的 A 也能讓我們成為同花堅果牌，我們的機會來了。現在我們假扮自己已經形成了同花，進行了全叫，給了後面玩家很大的震懾作用，他們如果棄牌，那麼底分由我們拿下，這樣也會比翻牌前全叫贏得更多的計分牌。即使後面玩家跟分，他們也要考慮自己的牌力能否戰勝我們的同花。如圖 9-22 所示。

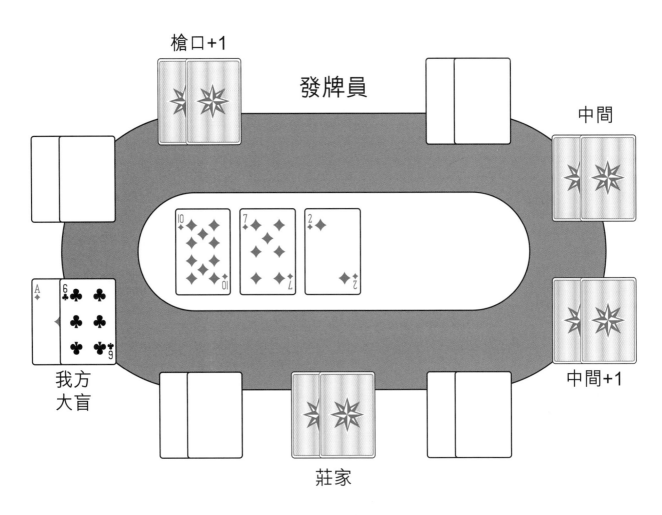

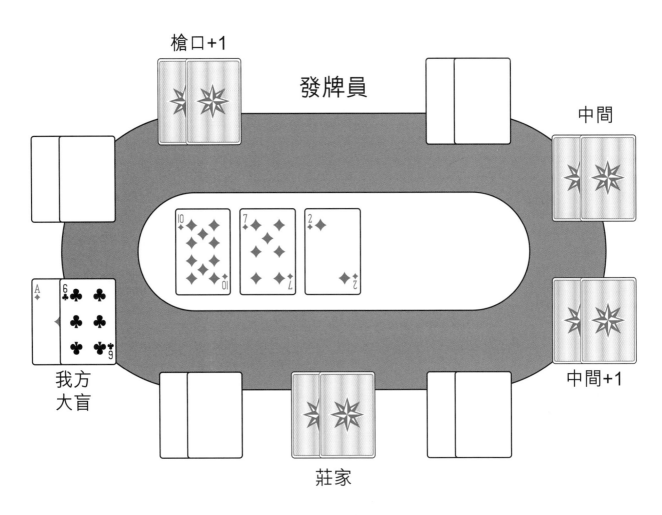

圖 9-22　小計分牌時應對的技巧

技巧 98
用弱牌叫分的技巧

　　用弱牌叫分是跟翻牌圈有很大關係的，絕不能沒有任何目的地扮牌，在有位置優勢時，我們去扮牌的成功率會高一些，但是也絕不能無原因地扮牌，因為有一些玩家會用聽牌進行跟分，結合底牌牌面及公共牌牌面進行叫分，是用弱牌叫分時的必要選擇。

　　【例 75】我們處於莊家位置，底牌是梅花 8 和梅花 7，一共有 3 位玩家進入到翻牌圈，翻牌是梅花 Q、葵扇 6 和紅心 4，槍口位置過牌，中間位置過牌，我們同樣過牌。轉牌發出梅花 6，前面位置玩家同樣過牌，到我們這裏，我們可以假扮自己形成三條 6，進行扮牌，實際上我們也有聽 5 的順子，以及同花聽牌，也是有機會的。對手可能會選擇棄牌，即使對方用的是三條跟分，在河牌圈如果發出我們的聽牌，不論是順子或是同花，都是大於三條的。這個例子前期對手都過牌，可以認為他們手中沒有強對，這一點很重要。如圖 9-23 所示。

技巧 99
立即拿下底分的技巧

　　當我們所處的牌局中，如果底分已經很豐厚，而且你自己的底牌已經形成最大的牌力，此時，我們可以不要拖至河牌圈，可以通過加分的方式，使得處在聽順子或同花的對手，放棄聽牌的動作。因為對手多看一張牌，他們的牌力就有可能增強，而我們的牌力已經到達上限，不會有進一步的提高，相反，只有進一步被追上甚至落後的風險，這是我們不願意看到的。

　　【例 76】我們處於莊家位置，底牌是葵扇 J 和紅心 J，一共有 3 位玩家進入到翻牌圈。翻牌發出梅花 10、階磚 7、葵扇 5，大盲位置叫 1/3 底分，中間位置跟分，我們選擇跟分，轉牌發出階磚 J，此時大盲位置叫 1/2 底分，中間位置跟分，此時我們已經形成了三條 J，河牌圈再出現 J 的概率只有 1/46≈2%，牌力很難再大，而此時底分經過兩輪的叫分，計分牌數量已經很豐厚，我們期望立即拿下底分，如果再進入到河牌圈，對手的牌力如果提高，這將是我們不願意看到的。所以我們選擇反加 1 倍底分，大盲位置和中間位置兩位玩家在我們的逼迫下選擇了棄牌。如圖 9-24 所示。

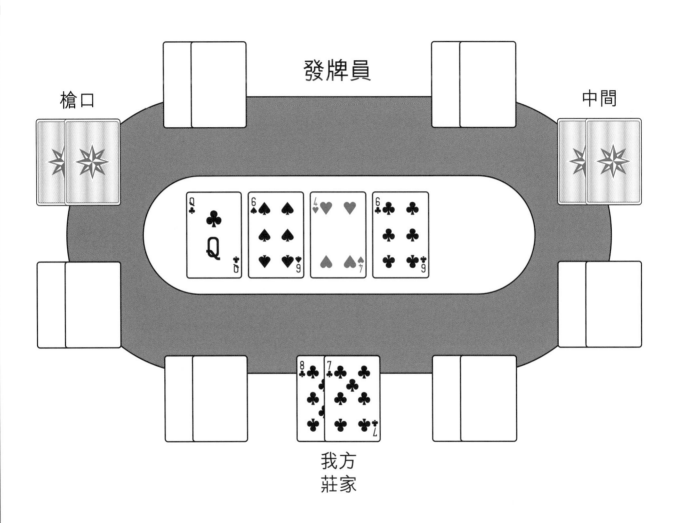

圖 9-23　用弱牌叫分的技巧

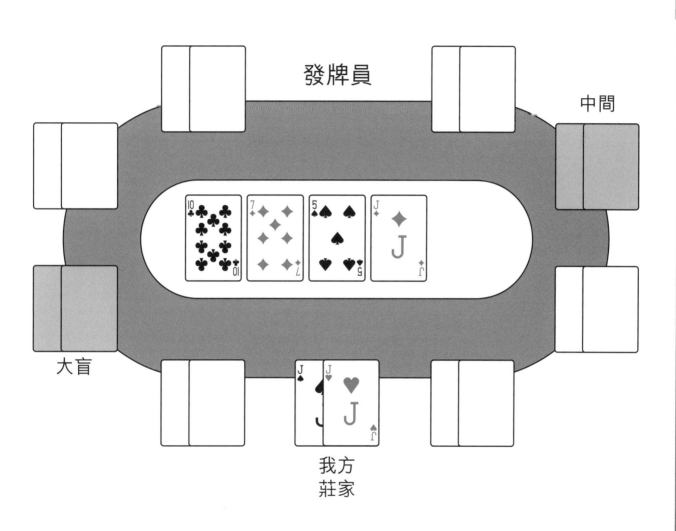

發牌員

中間

大盲

我方
莊家

圖 9-24　立即拿下底分的技巧

技巧 100
大計分牌時應對的技巧

當我們成為牌桌的大計分牌時，有兩種心態：一種是我要贏光所有人的計分牌，另一種是我要保住現有的勝利果實。如果你是這兩種心態的任意一種，請你現在離開牌桌，站起來休息是最好的選擇。因為你的巨大計分牌優勢會成為你的心理負擔，影響你的決策。有些人在大計分牌時也會每把牌都叫分，使自己打得更兇。記住，當所有人都保守，而你打得兇時，輸掉大計分牌是一件很快就會發生的事情。

正確的選擇是我們要利用大計分牌優勢打擊對方，在翻牌圈和轉牌圈後打得更主動一些，排除掉一些小計分牌的卡牌，讓桌上的人儘量少看牌，而我們更多地進入下一輪。當小計分牌全叫時，要嚴格計算底分的勝負概率，以進行應對，在足夠長的時間裏只要底分勝負概率合理，我們的計分牌就會穩定地增加。綜上所述，用最小的代價在翻牌圈前進場，不使用過牌 — 加分的技巧，無論有無位置，都要讓小計分牌玩家看牌付出代價，當然這是在我們有機會贏牌時，再配合一些扮牌的手段。注意，這時最好不要使用過牌 — 加分的技巧，因為這樣可能會讓別人更容易溜入。

【例 77】在某一局牌中，我們處於大盲位置，底牌是梅花 8 和梅花 7，前面共有 4 位玩家都是 1 倍大盲分入場，沒有人加分，我們過牌進入到翻牌圈。翻牌是葵扇 10、階磚 7、紅心 6，看到這種牌面，對手是有聽順的可能，我們雖然只中了對 7，不是頂對，但是現在的我們是場上最大的計分牌玩家，我們可以叫 1/3 底分，一方面是自己的牌中了對子，另一方面，降低後面玩家多看一張牌的概率，讓一些現在根本沒有聽牌或是牌力還很弱的玩家棄牌出局。如圖 9-25 所示。

圖 9-25　大計分牌時應對的技巧

一學就會的100個

德州撲克

實戰技巧

作者
趙劍

責任編輯
周宛媚

美術設計
鍾啟善

排版
劉葉青

出版者
萬里機構出版有限公司
香港北角英皇道499號北角工業大廈20樓
電話：2564 7511
傳真：2565 5539
電郵：info@wanlibk.com
網址：http://www.wanlibk.com
　　　http://www.facebook.com/wanlibk

發行者
香港聯合書刊物流有限公司
香港新界大埔汀麗路36號
中華商務印刷大廈3字樓
電話：（852）2150 2100
傳真：（852）2407 3062
電郵：info@suplogistics.com.hk

承印者
美雅印刷製本有限公司

出版日期
二零二零年一月第一次印刷